프로가 되기 위한 작화기술

천재 애니메이터가 들려주는 그림 이야기

저자 오시야마 키요타카
번역 고영자

YoungJin.com Y.
영진닷컴

시작하면서

이 책은 '작화 기술'이라고 제목을 붙였지만 그림이 거의 없습니다. 이렇게 말하면 뭣하지만, 애니메이터가 쓰는 책인데 이렇게 글만 써도 괜찮을까? 이렇게 생각하면서 만들었습니다. 그렇지만 모처럼 주어진 기회이고, 평상시에 제가 그림을 그릴 때 의식하고 있는 것을 가능한 한 알기 쉬운 말로 전달하도록 노력했습니다.

저는 항상 '계속 그리는 것'이 숙달의 지름길이라고 생각합니다. 이건 많이들 아는 것이기도 합니다. 하지만 그림을 계속 그리지 못하는 사람들도 많지요. 그럼 어떻게 하면 계속해서 그림을 그릴 수 있을까요? 아니, 그 질문을 하기 전에 당신은 왜 그림을 그리는 것일까요? 그 목적은 어디에 있을까요?

그림을 취미로 하고 싶어서? 그림을 직업으로 하고 싶어서? 이야기를 표현하는데 필요해서? 아니면 그림 그리는 게 기분 좋아서? 그 답을 알지 못하면 그림을 계속 그릴 수 없습니다. 반대로 말하면 '왜 그림을 그리는 것인가'에 대한 대답을 가지고 있기 때문에 계속 그릴 수 있는 것입니다.

20년 가까이 애니메이터로 활동하면서 저는 한 사람의 작가로서, 감독으로서, 때때로 그림 선생님으로서 이 물음을 마주해 왔습니다. 이 책에서는 나 자신의 답을 분명히 하기 위해, '계속 그리기' 위해 필요한 생각이나 마음가짐, 그리고 환경 조성에 관해 이야기합니다. 나 자신의 이야기를 하는 것이 독자에게 도움이 된다고 생각하기 때문에 이 책에서는 작화의 기술은 물론이고 그 이상의 내용도 포함되어 있습니다.

기술론에 대해서는 가능한 한 효과적으로 배울 수 있도록 저의 경험을 적었습니다. 그림을 그리는 목표는 사람마다 다양합니다. 기존 캐릭터의 포즈를 그리고 싶을 뿐이라면 원본을 보고 여러 번 연습해서 배울 수 있습니다. 하지만 원본과 다른 포즈나 표정으로 접근해서 나름대로 자유롭게 그림을 그리고 싶다면 원본을 기억하는 것만으로는 부족합니다. 이 책에는 그때 필요한 응용력을 몸에 익히기 위한 내용을 담았습니다.

그림 향상을 목적으로 했을 때 우선은 '그리고 싶은 그림을 찾아내는 것'이 출발점이 되지만 여기에서는 '어떤 모티브만을 한정해서 가장 빠른 속도로 그리는 방법'을 설명하는 것이 아니라 '그림을 그리기 위한 사고법'이나 '삼라만상을 그리기 위한 방법'에 대해 제가 실천하고 있는 것을 가능한 한 자세하게 설명하고 있습니다.

예를 들면 '도라에몽만 그릴 수 있는 사람'과, '도라에몽도 그릴 수 있는 사람'과의 사이에는 큰 차이가 있습니다. 당신이 그리고 싶은 모티브가 우선 백 개 정도 있다면, 이 책에 있는 설명은 그것들을 그리기 위한 '가장 빠른 방법'이라고 말할 수 있습니다.

이 책은 작화 기술의 설명서이면서 한 애니메이터의 자서전이기도 해서 제 이야기만 하고 있는 것 같아 개인적으로는 조금 부끄러운 마음입니다. 그래도 나는 '왜' 그림을 그리고 싶은지, 그림을 '어떻게' 그리면 좋은지… 그런 물음에 자기 나름의 답을 찾아내는 데 이 책이 도움이 되면 좋겠습니다.

오시야마 키요타카

Contents

제 5 장　**초실전편**
오시야마는 어떤 방법으로 그림을 그려왔는가 ········· 129

천재 애니메이터가 들려주는 그림 이야기

프로가 되기 위한 작화 기술

OSHIYAMA SHIKI SAKUGA JUTSU
KAMIWAZA SAKUGA SERIES
ⓒ STUDIO DURIAN 2021
First published in Japan in 2021 by KADOKAWA CORPORATION, Tokyo.
Korean translation rights arranged with KADOKAWA CORPORATION,
Tokyo through AMO AGENCY.

ISBN 978-89-314-6748-2

독자님의 의견을 받습니다

이 책을 구입한 독자님은 영진닷컴의 가장 중요한 비평가이자 조언가입니다. 저희 책의 장점과 문제점이 무엇인지, 어떤 책이 출판되기를 바라는지, 책을 더욱 알차게 꾸밀 수 있는 아이디어가 있으면 팩스나 이메일, 또는 우편으로 연락주시기 바랍니다. 의견을 주실 때에는 책 제목 및 독자님의 성함과 연락처(전화번호나 이메일)를 꼭 남겨 주시기 바랍니다. 독자님의 의견에 대해 바로 답변을 드리고, 또 독자님의 의견을 다음 책에 충분히 반영하도록 늘 노력하겠습니다.

파본이나 잘못된 도서는 구입처에서 교환 및 환불해드립니다.

이메일 : support@youngjin.com
주 소 : (우)08507 서울특별시 금천구 가산디지털1로 128 STX-V 타워 4층 401호 ㈜영진닷컴
등 록 : 2007. 4. 27. 제16-4189호

STAFF
저자 오시야마 키요타카 | **번역** 고영자 | **책임** 김태경 | **진행** 성민, 윤지선 | **디자인·편집** 김효정
영업 박준용, 임용수, 김도현 | **마케팅** 이승희, 김근주, 조민영, 김도연, 채승희, 김민지, 임해나
제작 황장협 | **인쇄** 제이엠 프린팅

제 1 장

입문편

한 사람의 애니메이터가
탄생하기까지

저자, 오시야마 키요타카는 어떻게
애니메이터가 되었을까?
누구를 동경하고 무엇에 영향을 받아
애니메이터를 목표로 하게 되었을까?
인생에 영향을 끼친 어린 시절의 경험부터
한 사람의 애니메이터가 되기까지의
발자취를 되돌아봅니다.

화가로서의 경험

애니메이터 중에는 어릴 때부터 그림만 그리던 골수 타입의 사람이 있는가 하면, 어느 정도 커서 그림을 그리기 시작해 프로가 된 사람도 있습니다. 제 경우에는 완전 전자의 패턴입니다. **어렸을 때부터 그림을 그렸고 수업 시간에는 틈만 나면 노트나 책상에 낙서를 했죠.** 중학교, 고등학교를 졸업하고 나이를 먹으면서 막연하게 '그림 그리는 것을 직업으로 삼으면 좋겠다'고 생각하게 되었습니다.

그렇지만 미술학원이나 미대에 다닌 적도 없고, 중·고등학교 때 소속되어 있던 미술부에서도 그렇게까지 열심히 활동했던 것은 아니었기 때문에 그림은 거의 독학으로 익혔습니다. 전문학교는 다녔지만, 전공은 일러스트나

3살 무렵에 그린 일러스트. 이 시기부터 많은 그림을 그려 주위 사람들에게 칭찬을 받았다.

디자인, 애니메이션 등이 아니라 3D CG였죠. 본격적으로 그림과 애니메이션을 공부하기 시작한 것은 지벡(XEBEC)이라는 애니메이션 제작 회사에 취직하고 나서부터입니다. 그런 의미에서 시작이 결코 빨랐던 것은 아닙니다. 사실 애니메이터로 일을 시작하고 나서도 여러 번 벽에 부딪혔습니다.

　이 장에서는 그림 그리기에 몰두했던 유소년기부터 신규 애니메이터로 활동하기까지를 되돌아봅니다. 애니메이터로 독립하기까지 어떤 환경에서 어떤 경험을 쌓아 어떤 식으로 그림과 관련되어 왔는지를요. 제가 애니메이터로 데뷔한 것은 지금부터 17년 전이므로 지금과는 상황이 상당히 다르겠지만, 그래도 참고가 되는 부분이 있을지도 모릅니다.

모작에 열중하다

어렸을 때부터 주변의 사물을 그리는 것을 좋아했는데, 초등학교에 들어가기 전에 그렸던 낙서 같은 것이 지금도 본가에 남아 있습니다. 그때 그렸던 것은 벌레와 자동차, 꽃 등의 어린이다운 생각이었습니다.

　초등학교에 들어갈 무렵부터 서서히 만화나 애니메이션을 접하게 되고, 그리는 대상도 자연스럽게 그런 것들로 바뀌어 갔습니다. **가장 좋아했던 것은 「드래곤볼」입니다.** 만화책을 보면서 '오늘은 이걸 그려야지'하고 결정하고는 커다란 스케치북에 모작을 했습니다. 가능한 한 잘리지 않은 큰 장면이나 제가 그려보고 싶은 멋진 그림을 찾았습니다. 물론 그때는 그림 그리는 방법 같은 것은 몰랐기 때문에 참고할 만한 그림도 없이 무작정 가장자리부터 그리기 시작해 마지막에는 그림이 종이에 다 들어가지 않게 되는 일도 많았죠.

　「기동전사 건담」을 작게 변형한 「SD 건담 BB 전사」라는 시리즈의 프라모델을 좋아해서 자주 모작했던 기억이 납니다. 당시 「기동전사 건담」 애니메이

선은 보지 않았고, 보통 생각하는 큰 비율을 가진 건담 프라모델에도 별로 관심이 없었지만, 이 BB 전사만은 좋아해서 곧잘 만지작거리고는 했습니다. 단순히 제가 아이였기 때문에 큰 건담보다 작은 캐릭터 쪽에 친밀감을 가졌는지도 모릅니다. 그리고는 프라모델의 완성 사진처럼 만들려고 프라모델용 물감을 사용해 마무리하거나 접착제를 사용해 개조하면서 놀았습니다. 그때부터 막연하게 만드는 것이 즐겁다고 생각했습니다.

그런 식으로 **당시는 2주에 한 장 이상의 페이스로 스케치북에 그림을 그렸던 것 같습니다.** 물론 스스로 정해놓은 것은 아니고 대체로 그 정도의 사이클로 그리고 싶은 충동이 일어나는 느낌이었죠. 하지만 그림만 그린 것은 아니고, 다른 아이들처럼 집에 돌아와서는 대체로 피구나 게임을 하고, 가재나 벌레도 잡았습니다. 그림에 대한 강한 열정이나 목적의식이 있었던 것도 아닌 제가 그래도 계속 그림을 그릴 수 있었던 것은 부모님이나 친구들을 비롯한 주변 사람들이 그림을 칭찬해 주었기 때문이 아닐까 생각합니다.

사실 아버지도 취미로 그림을 그리는 사람이었습니다. 집에는 나무 부스러기로 그린 그림과 비즈, 점묘화 등 아버지의 특이한 작품이 장식되어 있었습니다. 아버지에게 그림을 배운 것은 아니지만 아들이 그림을 그리는 것에 대해서는 긍정적으로 생각해 주셨습니다. 게임은 약속된 시간을 안 지킨다고 혼났지만 그림은 아무리 그려도 멈추게 하지 않으셨습니다.

지금 돌이켜보면, 이때 했던 모작이 그림의 기본기를 만드는 데 많은 도움이 된 것 같습니다. **원본을 잘 관찰하고, 있는 그대로의 형태를 재현하는 그림을 그리는 기본 스킬을 이때 훈련하고 있었는지도 모릅니다.** 자신이 좋아하는 캐릭터를 그리는 것이다 보니 역시 원본과 닮아야 마음에 차더군요. 뭔가 다르다고 생각되는 부분을 비교해서 수정하기를 반복하다 보면 자연스럽

게 관찰력이 몸에 뱁니다. 물론 당시에는 그런 것을 의식하고 있지 않았지만 지금 생각하면 그것이 최고의 훈련이 된 것 같습니다.

낙서로 다져진 재현력

그 당시 무의식적으로 했던 훈련이 또 하나 있습니다. 그게 바로 학교에서 한 낙서입니다. 어느 정도 그림을 그릴 수 있는 아이는 대체로 학교에서도 '그림 그리는 아이'가 되기 쉽습니다. 저도 그림 그리는 수업이 즐거웠고 회화 경연 대회에서 상을 타기도 했기 때문에 예외 없이 그런 포지션이었죠. 반 친구들의 부탁으로 「드래곤볼」 그림을 그리기도 하고, 일기 숙제로 만화를 그리기도 했습니다. 공부나 운동 면에서는 평범한 아이였기 때문에 그림이라는 특기로 반 안에서 입지를 다지고 있었던 것 같습니다. 선생님과 친구들이 칭찬해 주었기 때문에 느긋하게 그림을 그릴 수 있었습니다.

아이의 세계는 좁기 때문에 학교가 싫거나, 친구들과 사이가 좋지 않거나, 열등감을 느끼거나, 부모가 싸우거나 하면 도피할 곳이 없어 하루하루가 힘들어집니다. 그럴 때 있을 곳이 있으면 상당히 편해지는데, 저에게 있어서는 그림이 그런 것 중의 하나였는지도 모릅니다. 무의식적으로 그림이 도피할 곳이라고 생각하고 있었겠지요.

그래서 수업 시간 내내 노트나 책상에 그림을 그렸었는데, 집에서 그리는 것과 가장 다른 점은 학교에 원본을 가지고 갈 수 없다는 것입니다. 결국 모작이 안 되기 때문에 만화 「드래곤볼」의 캐릭터나 배틀 장면을 열심히 떠올리며 어떻게든 재현해보려 했습니다.

매일 수업을 제쳐놓고 낙서만 했기 때문에 상당히 많이 그렸을 것입니다. 기억한다고 생각했는데 기억이 나지 않아 그릴 수 없는 것이 있는가 하면, 반

대로 한번 정확하게 모작한 적이 있는 것은 기억에 의지해 제대로 그리는 등 무의식중에 여러 가지 발견을 하고 있었다고 생각됩니다.

모작이 관찰력의 훈련이라면, 낙서는 재현력의 훈련입니다. 그리면 그릴수록 자연스럽게 그 힘이 단련되어 그림 그리는 것이 점점 즐거워졌습니다.

중·고등학교 시절에 동경했던 선

중학교에 올라와서는 그때만큼 낙서에 열중하는 일은 없어졌지만, 그림을 그리는 것 자체는 계속했습니다. 본격적으로 연습을 한 것도 아니고 좋다고 생각한 그림을 그저 도화지나 복사용지에 모작해 보겠다는 느낌이었습니다. 그후 나이가 들수록 서서히 '이런 그림을 그릴 수 있는 사람이 되고 싶다'라는 마음이 싹텄습니다. 당시 그리던 것들을 몇 개 떠올려보겠습니다.

만화 중에서 가장 많이 모작한 것은 역시 「드래곤볼」입니다. 아버지께서 「별 볼일 없는 BLUES」 같은 그림도 그려보라고 하셨는데 결국엔 토리야마 아키라의 선이 좋아서 「Dr. 슬럼프」도 모작했습니다. 또 당시에는 여자 캐릭터를 그리기가 부끄러워서 남자 캐릭터만 그렸던 추억도 있습니다. 조연 캐릭터도 잘 안 그렸습니다. 누구의 편이든 상관없이 유명하고 강한 캐릭터만 그렸지요.

그리고 의외일지도 모르지만 만화 「명탐정 코난」도 자주 모작했습니다. 줄거리나 수수께끼 풀이에 열중해서가 아니라 캐릭터를 그리는 방법에 끌렸기 때문입니다. 얼굴과 눈, 헤어스타일 등의 데포르메가 독특하고 생략의 미학이 있다고 생각해 혼자 흉내를 내보고는 했습니다.

만화 이외에는 고등학생 때 「카우보이 비밥」에 빠져서 카와모토 토시히로의 그림을 그렸던 시기가 있었습니다. 그리고 중·고등학교 시절에 스튜디오

지브리 작품의 필름 코믹스를 사서 모작하기도 했습니다.

　하지만 제일 열중한 것은 캡콤(CAPCOM) 격투 게임입니다. 학교를 마치면 언제나 오락실을 먼저 찾았습니다. 「MARVEL VS. CAPCOM」의 일러스트가 마음에 들어 게임하는 것은 물론 게임 화면의 그래픽도 자주 관찰했습니다. 전작인 「마블 슈퍼 히어로즈 VS. 스트리트 파이터」 때부터 좋은 그림이라고 생각했는데 「MARVEL VS. CAPCOM」은 더욱 내 취향으로 그림이 세련되어졌다는 생각이 들었습니다. 캐릭터 표를 보면서 이렇게 그릴 수 있으면 좋겠다고 생각해 몇 번이고 흉내 내서 그렸던 기억이 있습니다.

　예전에 인터뷰를 위해 자료를 정리하다가 당시 〈GAMEST〉라는 게임 잡지에서 오려낸 사진이 나왔습니다. 실제 게임 화면에는 전신 그림이 없기 때문에 잡지에 게재된 전신 일러스트를 오려서 보관해 둔 것이었습니다. 화보집도 없어서 게임 공략본 같은 걸 보고 그리고는 했죠.

　그런 식으로 게임을 하면서도 틈틈이 모작이나 낙서도 즐겁게 하던 고등학교 시절이었습니다. **종이에는 한 달에 한 번 이상 정도의 페이스로 그렸던 것 같습니다.** 그렇지만 제 마음속에서는 별로 그림을 그리고 있지 않았던 것으로 기억됩니다. 중·고등학교 때는 미술부에도 들어가 있었지만 그다지 열심히 활동했던 것은 아니었습니다. 그래도 지금 생각하면, 데생이나 아크릴 과슈, 유채 등의 아카데믹한 회화 기술을 배울 수 있었던 유일한 기회였을지도 모릅니다.

　오랜 시간을 들여 한 장의 그림을 완성하기도 했었는데 이때 두껍게 색칠하는 것을 처음 배웠습니다. 이건 이것대로 재미있고, 연습하면 나름 잘 그릴 수 있을 것 같다는 생각도 있었지만, 결국 집에 돌아가면 게임이 더 재미있어서 그리지 않았죠.

중학교 때는 담임 선생님이 미술 교사여서 행사에 사용할 그림을 그리기도 했고, 고등학교 때는 선생님에게 그림에 대한 최소한의 가르침을 받았습니다. 미대와 미술학원에 다니지 않은 저로서는 그림 공부를 할 기회였을지도 모릅니다. 하지만 애니메이터로 일하고 있는 지금에도 실무에서 발견하는 배움은 쌓여가고 있을 뿐입니다.

상상할 수 없었던 프로의 세계

10대 시절을 되돌아보면 주위 친구들보다 그림을 그리는 데 몰두하고 있었고, 필연적으로 그리는 양도 많았기 때문에 나름대로는 능숙해졌습니다. 게다가 본격적으로 그림을 공부하는 사람들이 모여 있는 환경이 아니라 주위에는 그림을 잘 모르는 아마추어뿐이었기에 저는 칭찬만 받을 수 있었지요. 덕분에 **그림을 그리는 것에 대해 순수하게 긍정적인 마음만 가질 수 있었습니다.** 그래서인지 고등학교에 올라갈 때쯤에는 막연히 '일러스트레이터가 되고 싶다', '게임 그림을 그리는 사람이 되고 싶다', '만화가가 되고 싶다'라는 열망을 가지게 되었습니다.

아르바이트를 몇 번인가 경험하면서 **'그림 그리는 것을 직업으로 삼으면 분명히 인생이 즐거울 것이다'**라는 생각도 강해지고 있었습니다. 도시락에 들어갈 밥을 계속 짓는 아르바이트를 할 때는 '이 시간에 그림을 그리는 것이 사회에 도움이 될 것이다'라는 생각을 계속했었습니다.

전문가가 그린 그림에는 좋은 그림도 있지만 그렇지 않은 그림도 많이 있다는 것도 알고 있었습니다. 건방지게도 '이 정도면 나도 그림 그리는 일을 할 수 있지 않을까'라고 생각했습니다.

〈주간 소년 점프〉에 나올 법한 만화라도 전부 다 그림이 훌륭한 것은 아닙

니다. '그림이 서투른데 이 작품이 성공할 수 있는 것은 캐릭터 만들기나 언어 선택, 스토리가 재미있기 때문이다'라고 작품을 분석하고, 그림만으로 승부한 다면 나도 도전해볼 수 있겠다는 자신감이 있었습니다.

단지, 그때는 아직 인터넷도 없고 시골에 살고 있었기 때문에 저보다 뛰어난 사람의 기술을 가까이서 볼 수 있는 기회가 거의 없었습니다. **아무리 게임 이나 애니메이션으로 프로의 그림을 보고 감동을 받아도 그 작업 풍경을 실제 로 보고 배울 수는 없기 때문에 어떻게 이 그림이 태어난 것일까 하는 궁금증 은 풀지 못했습니다.** 물감은 무엇인지, 이 선은 어떤 펜으로 그렸는지, 모작 을 해서 그럴듯한 그림은 그릴 수 있어도, 프로와 같은 완성된 그림을 만드는 방법은 몰랐던 것이지요.

그것은 기술적인 이야기뿐만 아니라 진로에서도 마찬가지입니다. 어떻게 하면 그림 그리는 일을 할 수 있는지, 이른바 '업계 지식'에 대해 아는 것이 거의 없었습니다. 유일하게 고등학교 때 본 지브리의 다큐멘터리 『모노노케 히메』는 이렇게 태어났다』에서 애니메이션이 만들어지는 모습을 보고 두근두 근했던 것이 기억납니다. 하지만 시골 소년의 입장에서, 그건 TV 속의 세계 라 나와 연결되어 있다고는 도저히 생각할 수 없었죠. 강하게 끌리면서도 '틀 림없이 나는 이 환경에는 갈 수 없겠지'라고 막연하게 생각하고 있었습니다.

이때는 인터넷과 SNS가 보급되어 프로의 세계가 한결 가까워진 현재와는 상황이 상당히 달랐습니다. 그래도 잘하는 사람을 너무 많이 봐서 부끄러운 마음에 그림을 그만두는 일은 없었으니 그런 의미에서는 좋았을지 모르겠습 니다.

그림 그리는 일을 찾기 위해 상경, 아르바이트로 생활

대학 입시에 실패한 저는 재수는 싫었지만, 사회에 진출할 준비도 안 되었기 때문에 동기나 의욕이 없는 채로 우선 지방의 전문학교에 들어갔습니다. 그 것도 그림이 아니라 3D CG를 배우는 학과였죠. '이 학교에서 그림에 대해 배울 것은 없다'라고 우쭐하기도 했지만 마침 매킨토시가 학생도 구입할만한 가격이 된 시기였기 때문에 디지털로 작화하는 것이 재미있을 것 같다고 생각했습니다. 게임 크리에이터를 동경하기도 했었지요.

실제로 학교에 들어가 보니 본격적인 3D CG 수업이 꽤 재미있었고, 거기서 PC의 경험을 쌓은 것이 나중에 애니메이션 업계의 디지털 환경에 적응하는 데 도움이 되었습니다(계속 종이로 작업해 온 사람들은 작업 환경을 바꾸는 일이 꽤 힘든 것 같았습니다). 그리고 그때 매킨토시를 구입한 덕분에 포토샵을 사용할 수 있게 된 것도 도움이 되었습니다. 그런 학과였지만 학교에서 안내해 주는 구인 공고는 DTP와 관련된 일이 대부분이어서 애니메이션은 고사하고 일러스트나 게임 같은 것도 거의 없었습니다. 그래서 그림을 그리는 일을 찾기 위해서는 우선 도쿄로 가야 한다는 것을 깨닫고 상경했지요. 그러나 처음으로 혼자 살아보는 것이어서 처음에는 생활을 유지하는 것만으로도 힘들었습니다. 우체국에서 아르바이트하며 생활비는 벌었지만, 이 일만 하며 시간이 점점 흘러 이렇다 할 취업 활동도 하지 못한 채 1년이 지났을 무렵에는 상당히 초조해졌습니다.

그즈음 인터넷을 보고 '**일러스트레이터나 만화가보다 애니메이터가 쉬울 것 같다**'라고 깨닫고 채용 시험용 그림을 그려 응모한 것이 터닝포인트였습니다. 애니메이션 회사가 좋아하는 그림을 준비할 수는 없었지만 그래도 한 회사에 들어가 2년 정도 근무한 후 지벡과 계약했습니다(참고로, 법인 지벡은

이미 해산했습니다).

애니메이터 수업 시절

'동화'로 애니메이션 선을 배우다

지백에 입사한 후에는 우선 동화(원화와 원화 사이를 이어주는 데 필요한 그림) 제작을 담당했습니다. 동화는 우선 트레이싱 기술이 중요하고, 굵기가 균일한 선을 끊어지지 않고 매끄럽게 긋는 기술이 필요합니다. 그때까지 취미로 그려온 그림의 선은 전혀 통용되지 않았고 온종일 곧은 선이나 동그라미를 계속 연습하거나, 오로지 트레이싱만 계속할 뿐이었습니다.

기계로 덧그린 것 같은 단순한 선을 묵묵히 계속 그릴 뿐이므로 일견 지루한 연습이었지만 당시는 그림 연습이 가능한 것만으로도 설렜고, '내 손길이 닿은 작품'이 나온다는 기쁨도 있었기 때문에 즐겁게 임할 수 있었습니다. 게다가 그걸로 돈을 받을 수 있다니 꿈만 같다고 느꼈습니다. 하지만 실제로는 당시 애니메이션 업계는 지금보다 암울했고, 몇 달 동안의 연수 기간은 월급이 거의 없었습니다. 그런데도 처음에는 '일'로서 그림에 임할 수 있다는 기쁨을 만끽하고 있었습니다. 단지, 제가 싫증을 잘 내는 경향이 있어서 동화를 그리는 일이 능숙해지면 그림을 트레이싱하는 작업보다 스스로 움직임이 있는 원화를 그리고 싶다는 마음이 커졌습니다.

한번은 원화를 그리고 싶어 하던 저에게 선배님이 동화를 한 달에 1,000장 그리면 원화 파트로 올려주겠다고 했습니다. 동화는 그리는 매수에 따라

완전 거래 총액제(역자 주 : 일한 만큼 급여를 받을 수 있는 제도. 비율제로 일하면 할수록 급여가 올라간다.)로 급료가 정해져 있던 적도 있어서 원래도 게임을 하는 느낌으로 일에 임하고 있었지만, 레벨업을 위한 경험치가 1,000장으로 정확히 규정되자 더욱 페이스를 올려 한 달 동안 1,200장의 동화를 그렸습니다.

그렇지만, 거기서 타이밍 좋게 원화의 일이 생기지는 않았기 때문에 실제로 원화를 그릴 수 있게 될 때까지의 기간은 오래 걸려 의욕이 떨어졌습니다. 다음 달의 매수는 4분의 1 정도로 떨어져 수입도 크게 줄어들어 버리기도 했죠.

집에 돌아가는 시간도 아까워 회사에 묵으면서까지 1,000장의 할당량을 채우던 것은 물론 힘든 일이었지만 지금은 즐거웠던 추억이 되었습니다. 지백뿐만 아니라 당시의 애니메이션 업계는 지금보다 혼란스러운 시기였기 때

SNS에 올린 낙서 일러스트

문에 그런 에피소드는 흔한 것이었습니다. 집은 회사에서 5분 정도의 거리에 있어 언제든지 돌아갈 수 있었을 텐데 그것조차 귀찮았습니다. 당시 저는 집에서 토끼를 키우고 있었습니다. 상경한 지 얼마 되지 않아 향수병이 있을 때 시부야의 백화점 옥상에서 데려왔는데, 그 토끼에게 먹이를 줄 때만 집으로 돌아갔습니다.

'원화'로 그림에 대한 집착을 깨닫다

결국 동화를 그리기 시작한 지 7개월 정도 지난 후 원화를 그리게 되었습니다. 드디어 내 그림을 그릴 수 있다는 생각에 기뻤지만, 원화에는 동화와는 다른 어려움이 있었습니다.

아이러니하게도 동화를 그릴 때 몸에 익힌 기계적인 선으로는 제대로 된 그림을 그리기 어려웠습니다. **원화에서는 깨끗한 선으로 그리는 것 이상으로 그림에 감정을 주는 것이 중요합니다.** 힘차게 그리는 것이 그리는 사람도 기분이 좋고, 표현하고 싶은 움직임의 리듬을 그림으로 표현하기 쉬운 면이 있습니다. 그래서 몸에 배어있는 동화의 선 그리기 버릇을 없애는 것은 굉장히 힘들었습니다.

그런 중에도 의욕을 유지할 수 있었던 것은 원화는 자유롭게 그림을 그릴 수 있고, 실력의 차이가 결과에 쉽게 나타나기 때문인지도 모릅니다. 동화는 원화에 비해 자유도가 낮은 만큼 역량 차이가 화면에 나타나지 않거든요. 반면 원화는 그림의 좋고 나쁨이 직접 화면에 반영되어 잘 그리면 주위로부터 좋은 평가를 받습니다. 거기서 얻는 보람은 동화보다 훨씬 큰 것이었습니다.

동시에 **제가 그림에 대해 가지는 집착이나 호기심이 주위와 비교해도 강하다는 것을 알게 되었습니다.** 이건 분명히 제 강점이었습니다.

직장에서 그림을 많이 그리면서도 '직업적으로 그리는 그림'과는 다른 그림을 그리고 싶어져서 사적인 시간에도 계속 낙서를 했습니다. 일에서는 할 수 없는 새로운 그리기를 여러 가지로 시도하면서 자유롭게 그릴 수 없는 스트레스를 풀기도 했습니다.

젊었기 때문에 여러 화풍에 눈이 쏠려 그리고 싶은 것이 자주 바뀌었습니다. 그 호기심을 발산하거나 실험할 수 있는 장소가 필요했던 것 같습니다. 그게 자연스럽게 일에서 잘 그리지 못했던 부분들에 대해 시행착오를 겪는 시간이 되기도 했습니다.

당시 「록맨 에그제 — 빛과 어둠의 유산」 원화를 그렸는데 제가 그리는 캐릭터가 생각처럼 되지 않아 고민했습니다. 상사인 이시하라 미츠루 씨가 캐릭터 디자인 겸 총 작화 감독이었기 때문에 그의 캐릭터 설정을 본보기로 그려야 했지만, 저의 기술 부족으로 그것이 잘 안 되었습니다. 그 상태를 어떻게 해서든 벗어나고 싶어서 의식적으로 다른 화풍으로 그려보기도 했습니다.

신기하게 **그리는 사람이 다르면 캐릭터 얼굴을 파악하는 방법도 다릅니다.** '가이낙스 작품 풍의 록맨' 같은 것도 실험적으로 그려본 기억이 납니다. 거기서 제가 그리기 쉬운 형태를 파악하는 방법을 찾고, 거기에서 다시 한번 일로서 록맨을 그리기도 합니다. 특히 처음에는 그런 시행착오를 겪으면서 그때마다 눈앞의 장애물을 넘는 나날들이었습니다.

수업 시절의 딜레마

또 하나 원화로 올라가면서 마주한 장애물은 남이 만든 설계도나 주문에 맞춰서 호불호나 가능·불가능과 상관없이 그림을 그려야 한다는 것입니다. 취미로 그리다 보면 자기가 그리기도 쉽고 기분 좋은 그림만 그리기 쉽습니다. 그

런데 막상 일로서 그림을 그리게 되면 그동안 그리는 것을 피했던 것들도 그려야 하기 때문에 콘티에 맞는 그림 그리기가 무척 어렵게 느껴집니다. 멋진 일러스트를 그릴 수 있는 것과 다른 사람의 주문에 따라 작화하는 것은 많이 달랐습니다. 다른 사람이 만든 작품을 이해하고 설득력 있게 표현할 수 있는 기술도 필요합니다.

원화 일은 작품을 이해하는 것 이외에도 캐릭터를 움직일 때까지 생각하지 않으면 안 되는 일이 많아, 그 하나하나에 신경을 쓰다 보면 '캐릭터를 생생하게 움직인다'라는 근간을 소홀히 하거나 생각할 여유가 없어집니다.

당시의 저는, 잘 그려지지 않는 것은 자각하면서도 애초에 그림 솜씨가 부족한 데다 잘할 수 없는 것이 너무 많아서 무엇을 어떻게 하면 좋을지 모르는 상태였습니다. 그림 솜씨가 부족하니 완성하는 데도 시간이 걸리고, 그러면 더욱 세세한 표현에 차분히 임할 여유가 없어집니다. 캐릭터가 웃고 있는 장면을 하나 그린다고 해도 그 웃음은 어떤 웃음인지, 어떤 감정을 표현하고 싶은지를 생각하지 못했습니다. 스스로는 의도를 담아 그린다고 생각해도 그 그림을 본 타인에게는 전혀 전해지지 않을지도 모릅니다. 그런 일들뿐이었죠.

결국, 오로지 그림 콘티의 요구에 우직하게 계속 응하는 날들이 계속되었습니다. 하나하나의 일에 대한 만족감이 제로인 것은 아니지만 기분 좋게 일을 할 수 있었다거나 해냈다는 반응을 느낀 적은 정말로 적었습니다.

동화와 원화 그리기에 소속되어 있던 20대 초반은 환경에 필사적으로 매달린 채 순식간에 지나갔습니다. 그리고 정신을 차려보니 일을 어떻게든 받을 수 있는 정도의 힘이 생겨 있었습니다. 최소한의 일은 할 수 있게 되었다는 자신감이 생긴 계기가 된 것은 24세에 지벡을 뛰쳐나와 참가한 「전뇌 코일」이라는 작품이었습니다.

전환점이 된 「전뇌 코일」

동경하는 애니메이터로부터의 발탁

매드하우스의 오리지널 애니메이션인 「전뇌 코일」에 참가한 계기는 인터넷으로 확인했던 스태프 모집이었습니다. 당시에는 드문 모집 방법이었죠. 매드하우스 자체는 강세였지만 「전뇌 코일」 제작팀은 본사 직원의 손을 빌리지 못했는지 외주로 작업하게 되어 본사와는 떨어진 곳에서 작업을 하고 있었습니다.

당시의 저는, 지벡에서 꾸준히 원화를 그리면서 TV 애니메이션을 만드는 노하우를 배우고 있었지만 동시에 외부의 자극에도 굶주려 있었습니다. 지벡은 주로 TV 애니메이션을 다루고 있었고, 그것에 특화된 노하우가 축적되어 있었습니다.

「전뇌 코일」 13화에서 그린 배경 원화의 일부

일반적으로 TV 애니메이션은 예산이나 일정이 한정되어 있기 때문에 속도와 품질을 안정시키기 위한 노력이 필요합니다. 캐릭터 디자인이나 배경을 너무 복잡하게 만들지 않는다, 그릴 사람을 찾아야 하는 구도나 배색, 작화 비용이 비싼 움직임은 피한다, 등이지요. 훌륭한 지혜와 공부이고, 거기서 배워 지금까지도 도움이 되는 기술이 많지만, 좀처럼 화려한 애니메이션을 만들 수 없는 환경인 것도 사실이었습니다. 원화를 그리면서 시간과 기술을 쏟아부을 수 있는 작품 제작에 종사하고 싶은 마음이 저절로 생기게 되었고, 그런 기회가 어딘가 없을까 하는 생각을 하게 되었습니다.

그런 생각을 하던 때, 이소 미츠오 씨가 감독을 하는 작품에서 스태프를 모집했기 때문에 지원한 것입니다. 「전뇌 코일」은 TV 시리즈이지만 모인 스태프들은 극장판을 많이 다룬 뛰어난 애니메이터들뿐이었습니다. 당시는 유튜브가 유행하기 시작한 시기로 이소 미츠오 씨를 비롯하여 유명 애니메이터의 작화 영상을 매일 체크하고 있었기에 그런 사람들과 함께 일을 할 수 있는 기회를 놓칠 수 없었습니다.

솜씨를 시험해보는 기분이었지만, 지벡에서 다룬 원화의 카피를 보여주자 채용이 결정되었습니다. 곧바로 액션 장면의 2원(제2원화 : 러프 원화를 원화로 만드는 역할)에 들어가라고 해서 제1화부터 참가하게 되었습니다. 그것을 무사히 해내자 이번에는 다른 이야기의 원화와 작화 감독으로 들어가라고 했습니다. 물론 그때까지 저는 작화 감독의 경험이 없었고 주위에는 이소 씨, 혼다 씨 등 유명한 애니메이터뿐이었습니다. 내가 할 수 있을까 하는 불안과 인정받은 기쁨, 위대한 분들과 함께 일할 수 있는 것에 대한 기대감과 여러 가지 감정이 섞여 있던 것이 기억납니다.

그 현장에서 가장 공부가 된 것은 일류 애니메이터의 수작업을 가까이서

볼 수 있었던 것입니다. 지벅 시절에도 굉장한 솜씨를 가진 애니메이터의 원화 카피를 볼 기회는 있었습니다. 그렇지만 카피된 그림을 보는 것만으로는 스스로가 들어갈 수 있는 세계라고 생각하기는 힘들었죠.

그래서 이상한 이야기지만 '아, 정말 실존하는구나'라고 생각했고, **당연하지만, 나와 다를 바 없는 방식으로 그림을 그리는 것에 놀랐습니다.** 물론 수준은 전혀 다르지만 나도 이 정도로 그리고 싶다, 될 수 있을지도 모른다는 의욕을 갖게 되었습니다.

애니메이션을 제대로 작동시키는 방법을 배우다

「전뇌 코일」의 현장에서 이노우에 토시유키 씨가 그린 대량의 원화를 보고 놀란 것은 그것들을 넘기면 실제로 플립북처럼 그림이 움직인다는 것이었습니다. 물론 애니메이션은 플립북과 같은 원리로 그림을 움직이고 있지만, 실제로는 TV 시리즈의 원화라면 '리미티드 애니메이션(움직임을 간략화해 셀화의 매수를 줄이는 표현 기법)'의 사고방식이 강해 원화만으로는 빠르게 넘겨도 좀처럼 매끄럽게 움직이지 않습니다.

그런데 **이노우에 씨의 원화는 매수가 많고, 캐릭터가 매끄럽게 움직이고 있는 것처럼 보였습니다.** 이상한 이야기지만 내가 애니메이션을 그리고 있다는 것을 다시 한번 실감하는 순간이었습니다.

「전뇌 코일」의 현장이 TV 시리즈 같지 않다고 하는 것은 그림 콘티 단계에서 애니메이터에게 맡겨지는 재량의 크기 때문이기도 합니다. TV 애니메이션의 대부분은 기본적으로 애니메이터가 힘들지 않도록, 혹은 솜씨에 따라 퀄리티에 차이가 나지 않도록 배려하여 나누기 설계를 합니다. 그러나 「전뇌 코일」의 경우는 애니메이터에게 맡겨진 영역이 다른 작품보다 넓어 '어떻게 그리면 좋을 것인가'를 나름대로 추구하면서 작화에 임할 수 있었습니다.

양 소화에 집중하고, 마침내 극복

그렇다고는 해도 원화라면 모를까, 작화 감독은 아예 처음이었습니다. 수정해야 할 원화를 잘 선별하지 못해 스케줄을 지키지 못했습니다. 작화 감독은 원화 그림의 편차를 통일하고 부족한 부분을 보완하는 포지션입니다. 원화를 그리는 사람과의 연계가 잘 되어 있으면 그렇게까지 작업량이 많지 않죠. 단지, 당시의 저는 어느 정도 통일하면 좋을지 수준을 알지 못해 신경이 쓰였던 부분을 그야말로 닥치는 대로 다시 그렸습니다. 결과적으로 방대한 작업량이 되어버렸습니다.

지벡에서 원화를 그릴 때는 한 달에 20~30컷을 그렸는데 그런 페이스로는 도저히 맞출 수 없어 평소보다 몇 배 이상의 속도로 계속 그려 나갔습니다. 그래도 책임 있는 일을 함으로써 보람을 가지고 일할 수 있었습니다. 그리고 이곳에서 엄청난 양의 작화를 해낸 덕분에 빠르고 대량으로 그리는 기술을 몸에 익힐 수도 있었지요.

「전뇌 코일」의 후반부부터는 마음에도 조금 여유가 생겨 처음보다는 전체를 보면서 그릴 수 있게 되었습니다. 자신이 그리고 싶은 그림에 접근하는 기술도 조금씩 몸에 익혀 '애니메이션은 이렇게 그리면 되는 것'이라고 알게 된 것 같은 감각이었습니다.

제작이 무사히 끝날 무렵에는 애니메이터로서 한층 성장했습니다. 그때까지 한 회사에서만 그림을 그려왔기 때문에 내가 다른 곳에서도 통할지 불안했던 것 같습니다. 인정 받음으로써, '나는 프리랜서 애니메이터로서 살아갈 수 있을 것 같다'라는 안도감을 느꼈습니다. 조금 힘든 경험이었지만, 이때의 경험이 그 후 15년에 걸친 경력을 지탱해 주고 있습니다.

만약에 스무 살로 돌아간다면
이렇게 살겠다

스무 살로 돌아갈 수 있다면 어떻게 할까 생각해 보았지만 의외로 저는 제 커리어를 별로 후회하지 않습니다. 젊었을 때 애니메이션 업계에 들어가 기술을 익혀서 적어도 먹고사는 것은 곤란하지 않았습니다. 나름대로 재미있는 일도 해왔기 때문에 다시 하고 싶은 생각은 별로 없습니다. 그냥 생각하는 건 젊었을 때 돈을 투자해 두었으면 좋았을 것 같다는 정도입니다.

이건 도박으로 대박이 나겠다는 이야기가 아닙니다. 만약 젊은 시절부터 장기적인 안목의 투자가 이루어졌다면 자산이 늘어난 만큼 노동시간을 줄일 수 있고, 공부나 작품 만들기에 시간을 보다 유용하게 활용할 수 있었을지도 모른다고 생각해서입니다.

그리고 스무 살이 되어 2020년대를 다시 산다고 해도 애니메이션 업계에 들어갈 것 같습니다. 몇 년 동안 착실하게 기초를 배우면서 일을 할 수 있는 환경은 역시 귀중한 것입니다. 다만. 그렇게 하면서도 인터넷 등에서 제 작품을 공개할 것 같습니다. 우리 때보다 그림을 보여줄 수 있는 플랫폼이 많아지고 있기 때문에 자생력을 기르기 위해 시간과 노력을 할애하고 싶습니다.

그렇다고 해도 이것을 읽는 젊은 사람들이 '이렇게 하는 것이 좋다'라는 충고를 꼭 수용할 필요는 없다고 생각합니다. 자기실현에는 무한한 루트가 있기 때문에 왜 거기에 가고 싶은지만 생각한다면 자신이 나아가야 할 루트도 저절로 발견할 수 있을 것입니다. 중요한 것은 자신이 그 루트를 끝까지 나아갈 수 있는지입니다. 다른 사람의 충고를 있는 그대로 받아들여서는 안 됩니다.

시대의 유행을 따를 것인지. 변화가 요구되는 업계에 들어가야 할 것인지에 대해서도 고민입니다. 그래도 그 루트가 과연 정말로 자신의 '왜'에 대한 대답이 되는지 어떤지는 항상 생각합시다. 또 '열의를 가지고 즐길 수 있을까'라는 판단 기준도 가지면 좋을 것입니다.

제 2 장

How-to 원리편

'그리다'는 '보다'에서 시작된다

왜 잘 안 그려질까?
어떻게 하면 '나다운 그림'을 그릴 수 있을까?
그 답을 얻기 위해서는 기술이 아닌
'사고방식'을 알아야 합니다.
이 장에서는 '보다'라는 키워드를 통해
그리기 위한 사고법을 설명합니다.

못 그리는 것은 보지 않으니까

'볼 예정'에서 벗어나자

그동안 애니메이션 현장이나 작화 강좌에서 많은 그림을 보고 깨달은 바가 있습니다. 그것은 **그림을 잘 그리지 못해서 고민하는 사람은 대부분 대상을 잘 보지 않는다**는 것입니다. 여러분이 눈앞의 원본을 잘 보지 않으면 그 대상을 똑같이 그리는 것은 물론이고 참고 자료로 활용할 수도 없습니다. 좋아하는 작가의 화풍을 정확히 기억하지도 못하지요.

원본 없이 머리에 떠올린 이미지를 그릴 때도 이미지와 그리고 있는 그림과의 차이를 깨닫지 못하게 됩니다. 새삼스럽게 아주 당연한 말을 하는 것처럼 생각될지도 모르지만, 많은 사람이 깜짝 놀랄 정도로 보는 것을 소홀히 합니다.

그럼 왜 똑바로 보고 그릴 수가 없을까요? 그건 일단 **볼 예정이기 때문입**니다. 인간의 눈에는 여러 가지 착각이 생기기 때문에 애초에 대상을 정확하게 볼 수 없습니다. 거기에다 볼 예정이라는 생각에 더욱 눈이 흐리게 되어 버립니다. 못 그리는 사람은 원본을 보면서 그리려 해도 대부분의 시간을 원본보다 손 아래의 그림을 보는 데 사용하고 있습니다. 그리고 내가 그리기 쉬운 손버릇이나 고정관념으로 원본 그림을 마음대로 바꿔버립니다. 그것을 피하기 위해 우선은 자신이 원본을 얼마나 제대로 보지 못하는지, 자신의 생각을 깨닫는 검증을 해봅시다.

정확하게 보고 있는지를 알 수 있는 방법으로 가장 좋은 것이 '모작'입니

다. '모작'이라는 것은 매우 유용한 연습 방법으로 단순하게 기술을 배울 수 있을 뿐 아니라, 파고들어 가보면 작가의 의도를 체감하거나 이해할 수 있습니다.

그러나 '자기 생각을 깨닫기 위한 모작'에서는 복사기처럼 형태를 그대로 베끼는 것을 목표로 합니다. 물론 인간은 기계가 아니기 때문에 완전한 복제는 할 수 없지만, 그 정도의 정밀도로 원본을 제대로 보고 모작하려는 의식이 중요합니다. 그러기 위해서는 깨끗하게 선을 긋거나 빠르게 형태를 포착하는 등의 **특별한 기술이나 표현력은 필요하지 않습니다**. 시간은 얼마가 걸리든지 좋습니다(그렇다 하더라도, 트레이싱 페이퍼를 사용해 전사하면 의미가 없으므로 제대로, 자력으로 모작합시다).

저의 모작 경험을 이야기해드리겠습니다. 그림이 아니라 서예 이야기지만, 저는 어릴 적 처음 서예를 했을 때 자주 금상을 탔습니다. 글씨를 별로 잘 쓴 건 아니었습니다. 물론 서예 학원에 다닌 것도 아니고 스스로 서예를 연습한 것도 아니었죠. 그런데도 왜 처음부터 잘 썼느냐면, 처음 쓸 때는 반드시 원본이 있고 그 원본의 모양을 그대로 베끼듯 썼기 때문입니다. 물론 서예를 배우는 다른 아이들은 소위 회봉 · 갈고리 · 삐침 등의 기법이 능숙하고 선도 당당했습니다. 그런 기술을 익히지 않았음에도 불구하고 능숙한 글씨를 쓸 수 있었던 것은 선의 길이나 각도, 글자의 크기나 여백 잡는 방법 등 전체의 형태를 정확하게 파악해 베꼈기 때문입니다. 선을 긋는 정도나 아름다운 회봉 · 갈고리 · 삐침은 서예 학원생보다 뒤떨어질지언정 전체 글씨의 밸런스를 보면 내가 쓴 것이 원본과 형태가 가장 비슷했습니다. 정확하게 봐야 모작이 성공할 수 있습니다.

정확하게 보며 '틀린 그림 찾기'

그럼 정확한 모작을 하기 위해서는 어떤 것에 신경을 쓰면 좋을까요? 그것은 먼저 **보는 것의 해상도를 높이는 것**입니다. 그 해상도를 높이기 위해서는 더욱 주의 깊게, 세세하게 몇 번이고 원본과 비교하면서 그리도록 유의할 수밖에 없습니다.

'틀린 그림 찾기'를 생각하면 좋을 것 같습니다. 틀린 그림 찾기를 할 때는 두 장의 그림을 나란히 놓고 그려져 있는 형태나 색깔을 여러 번 비교해서 차이점을 찾습니다. 내 그림에서 틀린 것을 찾아내면 됩니다. 틀린 것은 무수히 많기 때문에 10개를 발견했다고 해서 찾는 것을 그만두면 안 됩니다. 그리는 도중은 물론 다 그린 후에도 찬찬히 비교해 보고 틀린 것을 찾아봅니다.

또, 똑같이 그렸다고 생각하지만 항상 잘못 보고 있을 수도 있다고 의심하는 의식이 중요합니다. 몇 번이나 말했지만 인간의 눈에는 고정관념이나 믿음, 착각 등의 편견이 생기기 때문입니다. 이 편견으로부터는 어떤 화가도 자유로울 수 없습니다. 그래서 초보자는 물론 상급자라도 자신의 눈을 의심하는 의식을 항상 가질 필요가 있습니다.

모작을 다 그렸으면 실제로 정확한지를 확인해 봅니다. 그때 중요한 것이 **객관적으로 보는 것**입니다. 내 머리로 의심만 해서는 생각의 소용돌이에서 헤어 나올 수 없습니다. 쉽게 확인할 수 있는 방법은 트레이스대에서 원본을 겹쳐 보는 것입니다. 트레이스대가 없으면 원본을 트레이싱 페이퍼로 덧그려 자신의 그림과 겹쳐 확인해 봐도 좋습니다. 디지털 프로그램으로 그림을 그리는 사람이라면 원본 그림을 비슷한 크기로 확대하고, 레이어를 이용해 투명도를 조절하는 것도 가능합니다. 이렇게 비교해 보면 정확하게 보고 그렸다고 생각했지만, 얼마나 틀렸는지가 나타납니다. 혹은 정직하게 의견을 말할 수 있는 친구에게 원본과 비교해서 '틀린 그림 찾기'를 하게 하는 것도 좋

습니다. 본인은 힘들게 그린 그림이기 때문에 애착이 있지만, 애착이 없는 타인이라면 객관적인 판단을 해줄 테니까요.

이번 모작이 잘됐다고 해서 기분 좋게 서둘러 다음 단계로 넘어가는 건 너무 조급할지도 모릅니다. 분명히 한 번이라도 제대로 모작할 수 있었다면 적어도 그때만큼은 눈으로 잘 보고 그렸다는 뜻입니다. 하지만 다음에도 마찬가지로 잘 보고 그릴 수 있는 것은 아닙니다.

그것이 습관화될 정도로 반복하지 않으면 대부분의 경우는 즉시 원래대로 돌아가 버립니다. 안타깝게도 **기초를 몸에 익히기 위한 지름길은 없기 때문에 꾸준한 연습을 반복합시다.** 정확하게 보고 그리는 것도 절대 쉽지 않은 작업입니다. 하지만 그것을 반복해서 하다 보면 확실히 '보고 그리는' 습관이 몸에 배게 됩니다.

작가를 '흉내'내어 기억하자

대상의 형태를 가능한 한 정확하게 파악해 그림으로서 재현하는 모작 능력을 단련하는 것의 목적은 그다음 스텝인 **'원본 흉내 내기'**를 실시하는 것에 있습니다. 원본 흉내 내기란, 작가의 의도를 체감하고 이해하는 것을 목적으로 한 모작입니다. 어렵게 들릴지도 모르지만, 요컨대 **작가의 심정이 되어 화풍을 습득하는 것**이지요. 화풍은 작가의 특징이나 경향인데, 거기에 표현기법이나 손버릇 등을 포함해도 좋습니다. 그것들을 **모작한다는 것은 즉 작가 '흉내 내기'**를 하는 것입니다. 그로 인해 작가의 화풍을 느낄 수 있습니다.

'원본 흉내 내기'에서는 복사기처럼 똑같을 필요는 없습니다. 그러나 높은 해상도로 보고, 목적에 따라서 그것을 확실히 그릴 필요가 있으며 무엇이 어떻게 그려져 있는지를 깊이 생각하고 이해하면서 해야 합니다.
모작은 범위가 넓어 목적의식의 차이에 따라 다양하게 배울 수 있습니다.

「도라에몽」에 등장하는 노진구를 예로 들어보겠습니다. 노진구를 후지코 · F · 후지오 선생님이 그린 것처럼 다양한 상황에서도 동일한 퀄리티로 그리고 싶다고 합시다. 그런 경우에는 먼저 노진구의 화풍을 다면적으로 보고 규칙성이나 변형을 찾아내고, 동시에 여러 번 모작하면서 생각하고, 손을 움직이고, 반추하여 외우는 작업이 필요합니다. 선을 긋는 방법과 머리와 키의 비율, 전신의 데포르메 방법, 배치, 크기의 밸런스, 보는 각도의 차이에 의한 변화, 감정마다 다른 표정의 종류와 기호 표현, 포즈의 종류, 캐릭터의 성격, 사용된 물감과 색칠 방법, 그린 시기에 따른 화풍의 변화 등 기억해야 할 것은 다방면에 걸쳐 있습니다. 손을 움직이는 것도 중요하지만 여러 가지를 보고 생각하면서 모작을 해야 합니다.

　모작을 더욱 효과적으로 하는 방법이 있습니다. 바로 **모작을 한 후에 원본을 보지 않고 같은 그림을 그린 후, 두 그림을 맞춰 보는 것입니다.** 처음에는

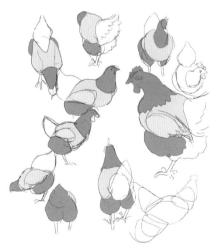

구조 파악을 목적으로 한 모작

제대로 재현이 되지 않아도 상관없습니다. 그래도 힘들게 모작을 하다 보면 그 그림에 대한 세부적인 것들을 많이 기억하게 됩니다. 제대로 모작을 하면 시간과 노력은 들지만, 그에 비례해 깊고 분명한 배움을 얻을 수 있습니다.

만약에 이걸 '정확하게 보고 그리는 모작'이 안 되는 상태에서 한다면 어떻게 될까요? 초보자라면 누구나 싫어하는 구도와 각도, 모티브가 많이 있을 것입니다. 얼굴이나 포즈를 항상 같은 각도로만 그릴 수 없는 사람도 많지 않을까요? 그렇게 되는 것은, 자신의 손버릇이나 고정관념에 사로잡혀 있기 때문이거나 혹은 형태를 정확하게 파악할 수 없기 때문입니다. 모작을 할 때도 자신이 그리기 쉽도록 그림을 새로 만드는 것은 금물입니다. **모작이란, 자신이 그릴 수 없는 그림을 알아채고 그것을 마주하는 방법**입니다. 서투른 일도 그 의식으로 몰두하면 그릴 수 있는 그림의 폭이 확실히 넓어지게 됩니다.

만약 그러지 못한다면 자신의 손버릇이나 고정관념에서 벗어날 수 없습니다. 이미 그릴 수 있는 것을 그리기는 쉽겠지만 그리지 못하는 것을 그릴 수 있게 되지는 않기 때문에 그것은 '능숙함'이라기보다는 '익숙함'에 가까운 상태라고 할 수 있습니다. 특히 독학을 하는 사람은 그 상태에 빠지기 쉽기 때문에 주의가 필요합니다. 물론 취미로 그리는 것을 즐기는 거라면 문제는 없습니다. 하지만 다른 사람의 평가가 필요한 경우나 일로서 그림을 그리는 경우는 어느 정도의 대응력은 필요합니다. 게다가 무엇보다 그릴 수 있는 그림이 많아질수록 즐거움도 커지니까요.

기호 놀이의 함정

애니메이션이나 만화적인 일러스트는 기호화된 것, 즉 기호의 조합으로 생긴 것입니다. 여기서 말하는 '기호'란, 형태의 데포르메 방법이나 등신의 크기 등, 보고 알 수 있는 화풍의 특징입니다. 이런 기호들을 조합하는 방식에 따

라서 다양한 화풍의 그림들이 그려지고 있습니다.

예를 들어, 일러스트로 그려진 인물을 모작하는 것은 실제 인간을 모델로 해서 그림을 그리는 것보다 더 쉬울 것입니다. 왜냐하면, 원본이 이미 기호화 · 간략화된 것이기 때문입니다.

이 때문에 기호화된 것을 참고하면 그려져 있는 당시의 것이 실제로는 무엇인가를 의식하지 않아도 단지 콜라주(요소를 조합하는 것)하는 것만으로 간단하게 그림을 그릴 수 있습니다. 이것은 '기호 놀이' 같은 것입니다. 그걸로도 원하는 그림이 완성된다면 좋겠지만, 그것은 **표현의 폭을 좁히는 결과로 이어지게 됩니다.**

애니메이션이나 만화 그림만 그리는 사람은 평소 기호 놀이만으로 그림을 그리게 되어 실물의 모티브를 잘못 그리는 경우가 있습니다. 종이 위에 무엇을 그려도 **자신의 체험이나 기억을 잊고 콜라주에 열중한 나머지 그 테두리 안에서만 그림을 그릴 수 없게 되어 버리지요.**

추상적인 이야기가 되었기 때문에 구체적으로 생각해 보도록 하겠습니다. 예를 들어, 만화 그림의 귀여운 디자인에 최적인 개를 변형시켜 그리려고 합니다. 기호를 조합해서 그럴듯하게 그렸는데 '외모가 개 같은 무엇인가'가 되어버렸습니다. 그 원인은 그림 그리기에 너무 열중해서 '내가 평소에 알고 있는 개는 이런 모습'이라든가 '개와 고양이는 이런 식으로 다르다'라고 생각하거나, 개에 대한 자료를 찾아보는 과정이 빠졌기 때문입니다. 그 결과 다리를 구부린 상태를 그릴 수 없다든가, 있어야 할 꼬리가 없다든가, 리얼리티를 느끼지 못한다든가, 개로 보이지 않는다든가, 여러 가지 이상한 점이 나와 버립니다. 그 외에는 정면의 개는 그릴 수 있지만, 각도를 바꾸면 갑자기 그릴 수 없게 되는 것처럼 **가지고 있어야 할 공간 인지 능력을 잃어버리는 것도** 기호

놀이의 폐해입니다.

　성격 조형에 대해서도 같은 말을 할 수 있습니다. 현실의 인물로서 상상하지 못하면 그 캐릭터가 어떨 때 어떤 반응을 하는지, 예를 들어, 기쁠 때 어떤 표정을 짓는지, 슬플 때는 어떻게 행동하는지 모르게 되어 괴물을 만들어내게 됩니다.

　캐릭터뿐만 아니라 배경이나 자연 현상 등 모든 것에도 마찬가지라고 말할 수 있습니다. 물체의 무게나 딱딱함, 질감, 역할 같은 정보가 빠져서 단지 형태만 있는 '무엇인가'가 놓여 있는 상태가 되어 버려 결과적으로 **그림의 설득력이나 리얼리티가 없어져 버립니다.**

　초보자일수록 막상 그림을 그리려고 하면 **형태를 그리는 것이 힘들어지고 갑자기 시야가 좁아져 종이 위에서만 생각하게 됩니다.** 평소 같으면 '인간은 이렇게 생겼다'라거나 '이런 행동은 이상하다'라는 것을 알 수 있을 텐데 그림을 그리다 보면 갑자기 그 일이 머릿속에서 사라지는 것은 정말 흔한 일입니다. 그 결과 실제 기억을 참고하지 않고 기호 놀이라는 기술만으로 **그림을 조작하려고 하지요.** 종이를 앞에 두고도 평소와 같은 넓은 시야를 계속 유지하는 것이 중요합니다.

나다운 그림을 그리기 위해서는

독창성이란 '단련 끝에 있는' 것

대상을 잘 보고 생각해서 여러 번 그림을 그리는 경험을 쌓아가면 반드시 그림

실력은 늘어납니다. 처음보다 정확하게 원하는 대로 그림을 그릴 수 있게 되고, 그리는 목적이나 모티브도 변해갑니다.

그러면 이번에는 다른 사람의 그림과 차별화되지 않아 불안해지고, 자신의 그림에 독창성(오리지널리티)이 있었으면 하는 마음이 생깁니다. 하지만 서두르지 마세요. 기초를 소홀히 해서는 독창성을 가지기는커녕 독창성 자체가 거의 아무런 도움이 되지 않게 됩니다.

엄밀하게 이야기하면 그림을 그리는 일은 많지만, 독창성이 요구되는 경우는 극히 적습니다. 일러스트레이터든 애니메이터든 혹은 만화가든 **독창성보다는 클라이언트의 요구사항을 충족시키는 그림을 요구받는 경우가 많지요.**

그런 전제를 바탕으로 독창성에 대해 생각해 보겠습니다. **제가 생각하는 독창성은 엄청난 단련 끝에 있는 약간의 개인차입니다.** 그것은 손버릇이나 사상, 또 무엇에 영향을 받아 얼마나 계속했는가에 따라서 결과적으로 배어 나오는 것입니다.

그래서 제 생각에는, 개성이나 독창성이 없다는 고민은 어떻게 보면 어쩔 수 없는 일이라고 잘라야 합니다. 무언가에 닮아간다거나 흔한 화풍이라는 건 일단 신경 쓰지 않고 당분간 자기가 좋아하는 것을 계속 파고들면 알아서 나타날 것입니다.

독창성에서는 도망칠 수 없다고도 말할 수 있습니다. 설령 누군가의 화풍을 완전히 습득하려고 해도 실제로 완전히 카피할 수는 없습니다. 작가를 대신할 수 있는 그림을 그릴 수 있다면 그것은 대단한 일이므로, 오히려 그것이 특필해야 할 독창성이라고 할 수 있겠지요. 대부분의 경우는 아무리 심취한 작가가 있다고 해도 그 모든 것을 모방하지는 않고, 받아들이는 부분과 그렇지 않은 부분이 자연스럽게 나타납니다. 그때 큰 영향을 받았다 하더라도 그 영향은 시간이 지나면서 자기 안에서 변해갑니다.

그림을 배운다는 것은 영향이나 학습에서 얻은 여러 가지가 자기 안에서 숙성되는 것이라고도 할 수 있습니다. 다시 말해 그것은 '비법 양념장' 같은 것입니다. 애초에 완전히 똑같은 것은 없고, 처음부터 그 사람의 독창성이라고 할 수 있습니다. 처음에는 일단 맛있는 양념이 필요하고, 오랫동안 계속 추가하고 숙성되는 것에 의해 흉내 낼 수 없는 맛이 자연스럽게 완성되어 가는 것입니다.

즉, 제 경험으로는 **독창성이 없다고 고민하는** 시점에서는 독창성을 몸에 **익힐 단계가 아닙니다.** 정말 독창성이 도움이 될 수 있는 단계에 있다면 이미 독창성에 대해 어떤 대답이 나온 것은 아닐까 생각합니다.

참고로, 저에 대해 말하자면 스스로에게 알기 쉬운 독창성이 있다고는 생각하지 않습니다. 이는 제가 애니메이터라는 기술인의 세계에서 살아왔기 때문입니다. 단지 최근에는, 오리지널 그림을 그릴 기회도 증가해 아무래도 다른 화가와의 차이가 있는 것 같다고 느끼게 되었습니다. 경력 초반에 개성을 드러내기 위해 분투하지 않고 꾸준히 밑거름을 쌓았다는 의미에서는 행운이었을지도 모릅니다. 무엇을 어떻게 그리든 계속하면 독창성은 두드러지게 되니까요.

지금은 인터넷을 거점으로 인기를 누리는 젊은 크리에이터도 적지 않지만 빠르게 변화하는 시대에 오래도록 그림을 그리기 위해서는 저력도 중요합니다. 그리고 저력을 연마하다 보면 어느새 독창성도 세련되어진다고 생각하며 충실하게 경험을 쌓으면 좋을 것입니다.

일단은 '좋아하는' 그림을 찾는다

많은 사람은 흔히 자기가 뭘 좋아하는지 모릅니다. 하지만 그림을 그리는 것을 목표로 하고 있다면, '어떤 그림을 그리고 싶은가'라는 질문에는 어떻게든

대답할 수 있지 않을까요.

만약, 좋아하는 그림이나 그리고 싶은 모티브조차 모른다면 화가를 목표로 하는 사람에게는 꽤 치명적입니다. 참고할 만한 본보기가 없기 때문입니다. **본보기가 있는 것이 좋은 이유는 목적에 맞게 필요한 기술을 효율적으로 배울 수 있기 때문입니다.** 그림을 배우는 방법은 무한합니다. 하지만 배움이 목표가 되어 버리면 어디서부터 손을 대야 할지 모르고, 배워야 할 것이 너무나 방대해서 조금도 앞으로 나아가는 느낌을 받지 못합니다. 배움을 이어 나가지 못하고 중간에 그만둘 수도 있습니다. 그림이든 뭐든 **기술을 익히는 데는 지속력이 필요**합니다. 그러므로 본보기가 되는 좋아하는 그림이나 그리고 싶은 게 있는 것이 중요합니다(다만, 좋아한다는 이유만으로 너무 먼 목표를 설정하는 것은 안 됩니다).

저의 어릴 때와 비교하면 지금은 그림의 비교 대상이 많기 때문에 오히려 '이것이 좋다'라는 게 너무 많아서 결정할 수 없는지도 모릅니다. 그렇다면 개인적으로는 **마음을 열고 방대한 양의 정보를 적극적으로 받아들이는 것이 좋다**고 생각합니다. 물론 되새길 시간도 갖지 못하고 단지 정보가 어지럽기만 한 측면도 강하지만, 많은 것을 받아들이다 보면 최소한 자신이 선호하는 경향이 보이게 되니까요.

이 작가가 좋아! 형체의 포착 방식이나 색채의 느낌이 좋아! 이런 식으로 그리고 싶어! 그런 생각을 하게 하는 그림을 만난다면 나머지는 그것을 모작해보는 것입니다. **보았을 때 기분이 좋은 것은 스스로 그것을 보고 그리면 더 기분 좋고, 많이 그리면 기술 습득도 됩니다.** 그리고 있는 동안에 싫증이 날 수도 있습니다. 그러면 또 다른 작품이나 작가를 찾아서 따라 합니다. 이렇게 반복하면 그림 실력이 성장해 갑니다.

저 같은 경우는 어렸을 때 푹 빠져있던 만화 「드래곤볼」이 시작이었습니다. 대사는 한 번밖에 읽지 않아도 그림은 몇 번이고 되돌려 보았습니다. 그림의 시원함에 매료되어 '토리야마 아키라 선생님은 어떻게 그렸을까?', '이 선은 시원하네'라고 생각하면서 마냥 그림을 바라보고 모작했습니다.

지금 생각하면 그린 사람의 감정에 어떻게 접근할 수 있을까를 생각하고 있었는지도 모릅니다. 그런 식으로 작가에게 빠져들면 반드시 자신의 피와 살이 됩니다.

머리를 써서 숙달의 지름길을 가다

그림을 많이 그리면 자연스럽게 나의 독창성이 생긴다고 얘기했습니다. 하지만 그렇게 많이 그리고 있을 수 없어! 조금 더 빨리 그림을 잘 그리고 싶어! 라고 생각하는 사람도 절대 적지 않을 것입니다. '다른 방법은 없다'라는 게 제 속마음이지만 그래도 생각해 봅시다.

예를 들어, 모작을 시작하고 처음 10장 정도는 어떤 사람도 차이를 느끼지 못합니다. 모작을 100장만 해내면 그럭저럭 성장을 실감할 수 있습니다. 그것을 20장으로 끝내는 것은 어렵지만 **50장이라면 같은 경험치를 얻을 수도 있을 것** 같습니다.

그 방법은 **평소보다 더 많이 생각하고 그리는 것**입니다. 바꿔 말하면, 1장으로부터 얻을 수 있는 경험치를 늘리는 것이지요. 모티브를 한정하면 효과가 더 좋을 수 있습니다. 결국 모작에 들이는 노력 자체는 거의 변함이 없습니다. 저는 그림을 많이 그리는 게 아주 중요하다고 생각하지만, 한편으로는 잔혹하게도 10년, 20년 동안 애니메이터를 해도 그림이 그다지 진화하지 않는 사람도 보았습니다. 결국 무작정 많이 그린다고 해서 꼭 성장하는 것은 아

니라는 것입니다. 처음의 100장에서는 그것이 작은 차이였다고 해도, 그다음은 '어떻게 계속했는가'에 따라서 성장의 방법이 크게 달라집니다.

그림 배우기도 아이의 성장 곡선과 같은 커브를 그립니다. 처음에는 누구라도 빠른 각도로 성장하고 점차 성장은 완만해져 갑니다(유감이지만 쇠퇴도 있습니다). 이 사실은 누구라도 벗어날 수 없지만 완만하게 되는 커브의 각도를 조금이라도 상향시킬 수 있습니다. 그것이 말하자면 '지름길'이 됩니다.

이제는 **빨리 배움을 실행하는 것이 가장 빠른** 길입니다.

발상은 자료 수집이 90%

그림은 기억만으로도 그릴 수 있고, 번뜩임만으로도 그릴 수 있고, 콜라주만으로도 그릴 수 있지만 어쨌든 자료는 많이 모아야 합니다.

기억력만으로 그릴 수 있는 그림에는 한계가 있습니다. 생길지 어떨지 모르는 번뜩임을 기다리는 것도 힘듭니다. 또 콜라주를 한다면 자료 수집은 기본입니다. 프로는 얼마나 많은 자료를 모을 수 있는가가 승부를 결정합니다. 이것은 모든 상황에서 유효합니다. 그래서 **자료를 안 보고 그렸다는 것은 자랑이 아닙니다.**

아이디어를 떠올린다는 것은 어떤 사람에게는 낚싯줄을 늘어뜨리고, 무엇인가가 걸리기를 기다리는 것 같은 이미지일지도 모르지만, 저에게는 좀 더 능동적인 행위입니다.

메카닉을 디자인하는 의뢰가 있다고 합시다. 그러면 이 의뢰에서 연상되는 자료들을 일단 모읍니다. 메카닉에 관련된 것부터 그 순간에 생각해 낸 이미지, 우연히 만난 것에 이르기까지 가리지 않고 사진을 찍거나 다운로드합니다. 목적도 정하지 않고 산책하러 나가서 재미있는 것을 대충 사진으로 찍

기도 합니다. 자료를 모았으면 그것을 나열해 보세요. 그러면 거기에서 경향을 발견할 수 있습니다. 그래서 발견한 것을 발상의 출발점으로 삼기도 합니다. 예를 들면 참고 소재를 믹서에 넣어 산산조각으로 부수고, 나온 엑기스를 맛보고 나서 어떻게 할지 결정하는 느낌입니다. **이 수집이라는 행위는 특별한 재능이 필요 없기 때문에 누구나 할 수 있습니다.**

여담이지만, 이 수집 작업은 결과적으로 자신을 바라보는 작업이 되기도 합니다. 저도 자료를 찾다 보면 가끔 옆으로 빗나가 관계없는 것을 수집해 버려서 '이러면 안 되지'라고 원래의 주제로 돌아온 적이 있습니다. 그런 일을 반복하기 때문에 '또 이런 이미지를 모으고 있구나'라고 문득 깨닫는 경우가 있습니다. 다른 주제의 수집 작업을 하고 있는데 자신의 경향을 발견하게 되는 것이지요. 그리고 '또 내가 이런 그림을 그리려고 하는구나'라고 생각하게 됩니다. 그것은 바로 자신의 취향의 특징이기 때문에 뭔가 발견해 보고 싶은 사람은 시도해 보세요.

디자인은 '필연성'과 '새로움'

사진이나 영상의 촬영과는 달리 일러스트나 만화, 애니메이션 등은 대부분 어떠한 디자인이 필요하게 됩니다. 예를 들면 캐릭터나 무대 배경, 소품이나 놀이기구 등입니다. 판타지 작품이라면 등장하는 모든 것에 대해 새로운 디자인이 필요해지죠. 제가 애니메이션 현장에서 다양한 것을 디자인해오면서 소중히 생각하는 것은 '필연성'과 '새로움'입니다.

먼저 필연성이란 그 목적을 따르는 것입니다. 제가 좋아하는 격투 게임 「스트리트 파이터」의 캐릭터는 주먹과 다리, 근육이 아주 커다랗게 그려져 있습니다.

근골이 왕성하지 않으면 강해 보이지 않고, 격렬하게 움직이는 게임 화면에서는 펀치나 킥이 언제 반복되는지 보기 쉬워야 게임이 됩니다. 펀치를 때릴 때도 주먹이 큰 편이 기분이 좋죠. **강조하고 싶은 요소에 근거해 변형시키면 필연성이 있는 디자인으로 만들 수 있습니다.**

그 밖에도 「강철의 연금술사」의 알(알폰소)을 생각해 봅시다. 알은 인체 연성이라는 의식에 실패하는 바람에 몸을 잃고 영혼만 남은 인물입니다. 그 때문에 영혼을 갑옷으로 옮겨서 겨우 존재하고 있습니다. 주인공이자 알의 형인 에드(에드워드)는 이 알의 몸을 되찾기 위해 알과 함께 여행하고 있습니다. 이야기상 알이 무엇에 영혼을 담고 있어도 문제는 없었을 것입니다. 하지만 거기서 '갑옷'을 선택한 캐릭터 디자인의 발상은 아주 훌륭합니다. 필연성이 확실시되기 때문입니다. 갑옷은 속이 비어 있기 때문에 '몸이 없다'라는 설정을 일목요연하게 표현할 수 있습니다. 또 일상적으로 갑옷을 착용하고 있는 것은 위화감이 강하기 때문에 '몸을 되찾는 것'이 목적이라는 것을 항상 독자들이 깨닫게 할 수 있습니다.

다음으로 **새로움**은 독특한 존재를 만들어 효과적인 위화감을 그림으로 표현하는 데 불가결합니다. **저에게는 창작의 동기 부여에 직결되는 이야기이기도 합니다.** 조금이라도 지금까지의 것과는 다른 새로운 디자인으로 하고 싶다고 생각합니다. 새로움이 중요하다고 하지만 갑자기 엉뚱한 것을 디자인하라는 것은 아닙니다. 그런 것들은 대부분 이해받지 못합니다. **대상을 그리는 데 있어서 최소한의 필요한 요소를 생략**했다고 생각하기 쉽습니다.

기억해야 할 것은 아까 말씀드렸듯이 먼저 많은 자료를 수집하고, 그리고자 하는 모티브를 성립시키기 위한 최소한의 조건을 찾는 것입니다. 최소한의 조건이 갖춰져 있으면 새로운 디자인이라 해도 아주 엉뚱한 것이 되지는

않습니다.

자동차를 예로 들어봅시다. 우선 자동차 사진을 모으고, 차가 움직일 수 있는 최소한의 요소를 생각해 보겠습니다. 바퀴가 없는 자동차를 생각할 수 있는가, 그것은 자동차로 보이지 않을 것 같다. 그렇다면 바퀴와 동력은 최소한의 요소일 것이다. 그렇지만 손수레로 보여서는 안 되니까, 차체가 필요하게 된다. 하지만 차체의 형태는 무엇이든 좋을 테니까 그것은 새로운 디자인으로 해도 괜찮겠지, 라고 생각해나갑니다.

이 프로세스를 거친 후, 그럼 차체 부분을 어떻게 디자인하면 좋을지 고민합니다. 저는 여기서 **위화감을 조합합니다.** 그것은 자료 수집 과정에서 섞여 들어온 것이라도 좋고, 주변에 있는 것이거나 문득 눈에 띈 것이라도 좋습니다. 자동차와 비슷하지 않은 것을 선택하는 것이 재미있을지도 모릅니다. 이 형태에도 필연성이 있으면 더욱 좋다고 생각합니다. 이게 잘 만들어지면 좋은 디자인이 될 수 있습니다.

필연성과 새로움이 잘 결합된 예로서 「프리크리」에서 등장한 적군 측의 최종병기인 '다리미'가 재미있다고 생각했습니다. 도시 한복판에 거대한 다리미가 등장하기 때문에 화면상 상당히 이상합니다. 당시 「프리크리」를 보고 '왜 다리미야'라고 위화감을 느꼈습니다. 왜 다리미였을까를 추측해보니 적군 측의 목적이 '우주를 평평하게 하는 것'이었기 때문이 아닐까 생각합니다. 아주 평평하게 만드는 것이라고 하면 다리미가 생각나지요. 다리미를 거대하게 함으로써 풍경의 일부가 되고, 작품을 상징하는 모티브가 되기도 합니다. 보통 적의 최종병기를 디자인하려고 해도 좀처럼 이 형태에는 도달하지 못할 것입니다.

도구에 대해서

이 일을 하다 보면 종종 들리는 이야기가 '도구'에 대한 것입니다. 저도 처음에는 연필은 미츠비시의 Uni 또는 Hi-Uni가 아니면 안 된다거나, Tombow는 조금 딱딱하기 때문에 청서에 적합하다거나, 러프는 2B 이상의 부드러운 연필이 아니면 생각대로 그림을 그릴 수 없다고 생각했었습니다. 그 밖에도 종이와 의자, 책상 등 고집하기 시작하면 끝이 없죠. 요점은 못 그리는 이유를 도구의 탓으로 돌렸다는 겁니다. 지금도 거기에서 완전하게 벗어난 것은 아니지만……. 다만 지금은 작업 대부분을 디지털로 진행하고 있어 아날로그 작업에서의 집착이 무의미하게 되면서 도구에 대한 집착도 덩달아 없어졌습니다.

현재 항상 사용하는 도구 중 마음에 드는 건 어떤 그림을 그려도 소프트하게 그릴 수 있는 일반 펜 도구입니다. 에일리어스(alias) 설정에서 손 떨림 보정을 0으로 하고, 필압에서 선의 굵기를 바꿀 수 있도록 하고 있습니다. 선이 들어가지 않은 굵기도 조금 굵게 조정했습니다. 평상시 사용하는 도구는 극히 심플하게 세팅해서 디바이스나 소프트웨어가 바뀌어도 그림의 맛이 크게 변하지 않도록 신경 쓰고 있습니다. 어떻게 보면 '도구를 별로 바꾸지 않는 것' 자체가 고집이라고 할 수 있을지도 모릅니다.

디지털로 작업해도 변하지 않은 건 자 사용법입니다. 옛날에는 자로 그은 듯한 선을 오기로라도 프리핸드로 그려보려고 애쓰던 시기도 있었지만, 디지털 작화에서는 아날로그 이상으로 어려워서 결국 포기했습니다. 단지 그때 재미있었던 것은 아날로그처럼 자를 사용해 선을 그으면 종이에 그리는 것보다 프리핸드 같은 아날로그 느낌이 나온다는 것입니다. 직선 툴과 비교하면 알기 쉬울 것입니다.

같은 일을 하는 사람들을 보더라도 도구에 대한 생각은 사람마다 다릅니다. 단, 공통적인 것은 바로 기분의 문제가 크다는 것입니다. 애니메이터 사이에는 흰 종이보다 색이 있는 종이에 그리는 것이 더 잘 보인다는 편견이 퍼져 있습니다. 자신이 잘 그리고 있다고 착각하기 위해 본래 흰 종이로 해야 할 작업을 색종이로 하는 애니메이터도 있을 정도입니다. 그렇게 해서 스케줄을 지킬 수 있다면 높은 프로의식의 표현이라고도 할 수 있을 것 같습니다.

'도구는 무엇을 사용해도 좋다'라는 것이 기본 스탠스인 것은 변하지 않지만, 형식부터 갖추어야 시작할 수 있다면 좋은 도구를 사는 것도 의미는 있겠지요.

How-to 각론편

오시야마의 작화 기술

원칙을 고수하더라도
실제 작화에는 여러 가지
어려운 점이 있습니다.
생생함이 살아있는 캐릭터 표현부터
효과적인 채색과 배경, 구도 방법까지.
실력 향상을 위한 마인드나 팁도 소개하면서
그 작화 기술의 진수를 이야기합니다.

캐릭터 표현의 기본

'2차 창작'으로 연습해 보다

캐릭터를 그릴 때 가장 바람직한 것은 머릿속에서 그 캐릭터의 성격이나 외형적인 이미지를 생생하게 만들어낼 수 있는 상태입니다. **그것이 가능해지면 머릿속의 캐릭터가 마음대로 움직여 주기 때문에** 나머지는 각각의 매체나 화풍에 맞게 형태를 만들 뿐입니다.

그런데 거기에는 두 가지 문제가 있습니다. 하나는, 머릿속으로만 생생한 캐릭터의 이미지를 확립시키는 것은 어렵다는 것. 다른 하나는, 이미지를 만들었다고 해도 그것이 표현하고 싶은 수단과 잘 어울린다고는 장담할 수 없다는 것입니다.

먼저 첫 번째 문제에 대해 생각해 봅니다. 너무 직설적이지만 머릿속에서 마음대로 움직여 주는 캐릭터를 만들어내는 것은 프로에게도 어려운 일입니다. 못해도 기죽지 마세요. 연재를 하는 만화가들도 연재를 계속하면서 캐릭터가 점점 확고해지는 경우가 많습니다. 애니메이션에서도 마찬가지로 목소리가 들어가야 비로소 캐릭터에 대해 이해하는 경우도 많습니다. 캐릭터만 그런 것이 아니라, 이미지라는 애매모호한 것은 **머릿속에서 생각만 한다고 확고해지는 것이 아니라 손을 움직여 그것을 계속 표현하면서 조금씩 선명해지는 것입니다.**

캐릭터를 창출하는 경우도 캐릭터를 창출하는 기술을 습득하기 전에 이

미 있는 캐릭터를 움직이는 연습을 하면 좋습니다. 즉 기존의 캐릭터를 이용하여 2차 창작을 하는 것입니다. 2차 창작이란, 좋아하는 작품의 파생물을 스스로 마음대로 만드는 정도의 의미입니다. 원작이 이미 존재하기 때문에 캐릭터 설정 등의 발판은 탄탄합니다. 또한 좋아하는 작품이 아니면 2차 창작도 하지 않기 때문에 그 작품을 이미 깊이 이해하고 있다는 장점이 있습니다. 처음부터 설정을 머리에 넣으려고 하면 힘들지만, 좋아하는 작품은 이미 설정을 숙지하고 있으니까요.

원작이 있는 그림을 애니메이션으로 만드는 것은 확실히 2차 창작입니다. 원작자가 만들어낸 방대한 자료를 참고로 정보를 읽어내 캐릭터를 파악합니다. **정보를 읽어내는 힘이 높으면 마치 자신이 원작자인 것처럼 캐릭터를 이미지화할 수도 있습니다.** 이 캐릭터는 이런 말을 할 것 같다거나 저런 행동을 할 것 같다는 식으로 머릿속에 생생히 떠오릅니다.

오리지널 작품이라도 애니메이터로서 참가하는 경우는 2차 창작적인 스탠스로 참여하게 됩니다. 감독이나 각본, 캐릭터 디자이너가 만든 작품 세계를 떠나 제멋대로 해석하여 캐릭터를 그리는 것은 좋지 않습니다. 감독이 원하는 것이나 작품 세계를 가능한 한 이해하고 시청자들이 납득할 수 있는 그림을 그려야 합니다.

2차 창작의 요령이 없는 경우에는 실존하는 가까운 친구를 캐릭터화해보는 연습도 효과적입니다. '저 친구였다면 어떻게 할까' 상상하는 것은 가공의 캐릭터보다 쉬울 것입니다. 속마음을 아는 실제 친구가 모델이라면 더 이상의 참고 자료는 필요 없습니다.

이렇게 캐릭터를 움직이는 경험을 쌓아가다 보면 오리지널 캐릭터를 만드

는 감각도 점점 길러집니다. 이런 성격의 인물이라면 이런 행동을 할 것이다, 라고 머릿속에서 움직일 수 있게 되지요. 또한 처음에는 이미지의 축이 잡히지 않아도 시간을 두고 시행착오를 거듭하다 보면 이미지가 더욱 선명하게 보입니다. **캐릭터의 이미지는 조금씩 키워나가면 됩니다.**

또, 자신이 좋아하는 캐릭터를 몇 명 정도 참고하여 콜라주해서 새로운 인물을 만들어내는 일도 할 수 있게 됩니다.

표현은 미디어에서 역산한다

캐릭터를 생생하게 상상할 수 있다면, 두 번째 문제는 그것이 자신이 사용하고 싶은 표현 수단과 잘 맞는지입니다. 일러스트레이터나 애니메이터, 만화가로서 높은 작화 능력을 갖추고 있다고 해도 머릿속의 이미지가 자신의 특기인 표현 방법과 맞지 않는 경우 그림으로 표현하는 것은 꽤 어렵습니다(맞는다고 해도 어려울지도 모릅니다). 하물며 특기 분야를 가지고 있지 않은 초보자의 경우 아무리 세밀한 이미지라 하더라도 아직 실제 그림이 아닌 것을 그리게 되면 잘 안되어 그만두는 경우도 많지요.

이것은 이미지를 표현하는 방법을 모르기 때문이기도 하지만 그것은 곧 **이미지를 어떻게 변형시키면 좋을지 모른다는 의미**이기도 합니다. 여기서 막힌다면 어느 정도를 변형시킬지 미디어에서 역산해 생각하면 좋습니다.

예를 들어 애니메이션인 경우, 한 장을 그리는 데 하루가 걸리는 그림은 움직일 수 있을 정도로 많이 그릴 수 없습니다. 또, 색의 수도 증가하고 채색도 어려워집니다. 비용의 문제까지 고려하면 애니메이션으로는 표현할 수 없게 됩니다. 이 경우 이미지를 변형하여 애니메이션으로 표현하기 쉬운 그림

으로 변환할 필요가 있습니다. 그렇게 함으로써 비로소 캐릭터의 머리를 휘날리거나 움직일 수 있게 되는 것입니다.

만약 일러스트였다면 한 장의 그림을 차분히 마주하며 그릴 수 있습니다. 비록 원래의 이미지가 사실성이 높더라도, 시간을 들이면 머리카락의 한 올 한 올이나 채색의 세세한 그러데이션 표현 등을 구석구석까지 표현할 수 있습니다. 하지만 바로 그 복잡함 때문에 이 일러스트를 애니메이션처럼 움직일 수 없습니다.

만화는 일러스트와 애니메이션의 중간처럼 생각할 수 있습니다. 다양한 캐릭터의 감정 표현을 제한된 수의 그림으로 알기 쉽게 나눠야 하지만 애니메이션만큼 움직이기 쉬울 정도로는 아닙니다. 사실적으로 할 것인지 변형할 것인지도 자신이 전하고 싶은 이미지에 따라 어느 정도 골라서 그릴 수 있습니다.

각각의 미디어 안에서 어디까지 변형시킬 수 있는가를 생각하는 경우에도 역시 표현 수단과 세트로 생각해야 합니다. 예를 들어, 애니메이션의 경우 캐릭터를 표정도 그리지 않는 막대 인간 레벨까지 변형하면 움직이는 것은 간단합니다. 그러나 쉽게 그릴 수 있고 움직이기 쉬워지는 반면 애니메이션의 매력인 머리 흔들기나 육체의 부드러운 움직임을 표현할 수 없게 되지요. 막대 인간은 만화에서도 감정 표현을 위한 표정 변화를 그릴 수 없기 때문에 손짓이나 대사로밖에 감정을 전달할 수 없습니다. 일러스트에서도, 그림으로서의 매력이나 캐릭터의 조형미가 부족한 것이 되고 맙니다.

현실적으로 그림은 사실화와 막대 인간의 중간으로 표현하는 경우가 많지만, 나머지는 그 그림이 일러스트인지 애니메이션인지 각각의 미디어에 맞추

어 머릿속의 이미지를 변형시켜 최적의 그림을 선택해 나가면 됩니다.

사진을 사용해 그려보다

'보는 눈'을 단련시키기 위해서는 역시 모작이 중요합니다. 여기서는 캐릭터 표현 연습에 적합한 모작을 위한 교재를 소개해 드리고자 합니다.

추천할 만한 것은 실제의 인간을 모델로 한 사진집이나 포즈집입니다. 사진은 3차원의 인간을 2차원으로 표현한 것이므로 실물을 3차원인 채로 파악하는 것보다는 그림으로 표현하기 쉽고, 초보자에게 적합합니다. 사진의 자연스러운 포즈를 참고하여 캐릭터를 표현할 수 있습니다. 프로들도 스스로 포즈를 찍어 참고하기 때문에 이 방법은 나쁜 방법이 아닙니다. 사진을 참고하여 그릴 수 있게 되면 꼭 실물을 보고도 그릴 수 있게 연습해 주세요.

또 연습해 두면 도움이 되는 알기 쉬운 포즈라는 것도 있습니다. 그것은 어떤 동작, 행동인가를 한눈에 알 수 있는 포즈입니다. 정면을 그저 바라보기만 하는 인물보다 무언가를 기억하려고 고개를 갸웃하고 비스듬히 위를 보고 있는 인물이나 팔을 크게 흔들며 전력으로 달리고 있는 사람이 알기 쉽다고 말할 수 있습니다. 다양한 동작이나 행동을 그리는 것은 어렵게 생각되지만 이러한 포즈는 장면에 변화를 주기 쉽기 때문에 그림 실력이 좋지 않아도 무엇을 그리고 있는가는 전해지기 쉽습니다. 그래서 결과적으로 보는 사람의 마음에 와닿기 쉬워집니다.

반대로 어려운 건 동작이 없는 포즈입니다. 전형적인 형태는 정면을 향한 막대기입니다. 초보자는 이런 그림을 그리기 쉽지만, 기술이 없는 한 최대한 피해야 합니다. 원래의 일상에는 존재하지 않는 부자연스러운 포즈기 때문에 보는 사람도 무엇을 하고 있는지를 모르기 때문입니다. 그 결과 그림의 기술

움직임이 확실한 포즈는 그리기 쉽다.

만이 직접적으로 전해져 그저 서툴러 보일 뿐입니다.

얼굴의 구조를 '언어화'하다

캐릭터의 몸은 포즈 사진을 참고하여 어느 정도 얼버무릴 수 있습니다. 웬만하면 그 시간에 얼굴을 그리는 데 주력하는 것이 좋습니다. 그런데 얼굴을 그릴 때는 잘은 모르겠지만 위화감을 느끼는 경우가 있습니다. 또, 어떤 방향이나 각도에서는 제대로 그릴 수 있는데, 각도를 바꾸어 그리면 전혀 마음에 들지 않는 일도 많지요.

그 경우 흔히 얼굴 부분 사이의 관계성을 의식하지 못해 균형이 무너졌기

때문입니다. 예를 들어, 귀와 코의 위치가 이상한 경우가 자주 있습니다. 정면에서 그리면 귀는 눈과 코의 바로 옆에 붙어있는 것처럼 보이지만, 자세히 보면 눈보다 뒤쪽에 붙어있습니다. 육안으로는 정면에서 봐도 그러한 위치 관계를 확인할 수 있지만, 평면의 그림으로 그리면 그것이 의식에서 빠져 버립니다. 이해하기 어려운 위치 관계를 머리에 넣으려면 '귀는 눈 옆에 있는 것처럼 보이지만, 실제는 눈보다 뒤에 붙어있다'라고, **한 번 확실하게 말로 의식해 두면 좋습니다.**

눈썹과 눈의 관계도 마찬가지입니다. 눈썹은 눈보다 더 튀어나와 있는데, 정면 그림만 그리다 보면 그걸 잊어버리기 쉽습니다. 이 의식에 소홀하면 얼굴 각도만 조금 바뀌어도 눈과 눈썹의 위치를 같은 높이로 그려버려 어색한 그림이 됩니다. '눈썹이 눈보다 튀어나왔다'라고 의식해 봅시다.

다만 그림을 움직여야 하는 애니메이션과는 달리 일러스트나 만화에서는 다소 평면적인 디자인이라도 문제없습니다. 또, 귀의 위치가 이상해도 얼굴의 이른바 마스크 부분에 해당하는 주요한 부분만 제대로 그려져 있으면 별로 눈에 띄지 않을 수 있습니다. 물론 각도를 움직이면 결점이 나오고, 그릴 수 없는 것과 굳이 디자인으로 표현하는 것은 차이가 있으므로 우선은 단어로 인식하도록 주의합시다.

뿐만 아니라 **그림을 그리는 것은 엄청난 주의를 기울여야 하는 작업입니다.** 익숙하지 않으면 여러 가지 포인트를 간과하게 됩니다. 이것은 자동차 운전과 마찬가지인데, 처음에는 기어나 클러치의 사용법을 일일이 의식하면서 어색하게 운전할 수밖에 없습니다. 그러나 익숙해지면 의식하지 않고 자연스럽게 다룰 수 있게 됩니다. 언젠가는 익숙해지겠다고 생각하고 처음에는 신

중하게 포인트를 잡으려고 해보세요.

얼굴의 구조를 '간략화'하다

얼굴의 구조를 기억할 때 언어화 외에 효과적인 수단은 부분을 간략화하는 것입니다. 얼굴을 입체로 생각해 보면 굉장히 복잡한 구조로 되어 있습니다. 초보자가 갑자기 그 복잡한 요소를 파악하여 적합한 위치와 각도로 그리는 것은 매우 어렵습니다.

그럴 때 **각각의 부분을 한번 간략화하여 기억하면 입체로 파악하기 쉬워집니다.** 예를 들어, 얼굴 부분에 큰 동그라미 모양을 그리거나 중심선을 그어 밑그림을 그리는 방법은 자주 사용하지요.

또 다른 방법은 사각형 상자에 '얼굴과 같은 것'의 초상을 설정하는 것입니다. 이 사각형은 얼굴을 간략화한 것입니다. 이것을 다양한 각도에서 그리면 자신이 잘 그리지 못하는 얼굴의 각도를 파악할 수 있습니다. 가장 간단한 형태이지만, 해보면 의외로 어려울 겁니다. 잘 그릴 수 있는지를 알고 싶다면, 실제로 골판지 상자 같은 것을 준비해 그걸 보고 그리며 연습해도 됩니다.

이것이 끝나면 다음에는 정면에 종이컵 모양의 코와 같은 돌출부를 넣습니다. 얼굴 부분 하나가 늘어나면 각도를 바꿨을 때 보이는 방법도 달라지므로 그것을 다시 다양한 각도에서 그려보세요.

코를 붙여 그릴 수 있다면 다음은 귀를 붙이는 식으로 단계적으로 부분을 늘려 가면 너무 어렵지 않게 그리며 능숙해질 수 있습니다. 최종적으로는 실제 인간의 머리를 그릴 수 있을 때까지 그리면 좋겠지만 변형시킨 캐릭터를 그리는 것뿐이라면 그렇게까지 할 필요는 없습니다.

우수한 분야를 확장하여 '성공체험'을 쌓아 올리다

당신이 꾸준히 연습할 수 있는 타입이라면 그것만으로도 큰 장점이지만 문제는 이런 성실한 방법을 받아들이지 않는 경우입니다. 초보자라면 잘 못 그리는 것이 산더미처럼 쌓여 있어서 무엇 하나 마음먹은 대로 잘 그리지 못하는 것이 보통입니다. 그래서 '이 그림을 빨리 잘 그리고 싶다'라고 조급해하거나 '내가 이 정도밖에 못 그리나'라는 열등감에 짓눌릴 수 있습니다.

그런 경우 **작은 것이라도 좋으니 무엇인가 하나라도 성공체험을 만드는 것이 중요합니다.** 아니면 **그림을 계속 그리기 위해서는 '나는 재능이 있다'고 착각하는 것도 중요**합니다. 독선적이라도 그리지 않는 것보다 낫지요.

예를 들어, 아이가 그림을 그리면 기본적으로 '어린아이인데도 잘한다'라는 눈으로 봅니다. 이는 '아직 발달하지 않은 어린아이인데도 이만큼 그릴 수 있는 것은 대단하다'라는 생각으로, 그 사람의 입장에 서서 봐주고 있는 것입니다. 그런데 데생이 안 되어 있다고 말하거나, 그림의 거칠기만 지적하면 어떤 아이라도 그리는 것을 그만두게 될 것입니다.

그건 어른도 마찬가지입니다. 단지, 막상 어른이 되면 '그림을 그리기 시작한 지 아직 한 달인데 이만큼 그릴 수 있게 되다니 대단해'라고 아이에게 말했듯이 좀처럼 말해 주지 않습니다. 그러므로 성공체험은 자신만의 힘으로 쌓아 올리는 것이 좋습니다.

또 내가 잘하는 부분이나 이것만은 잘 그리고 싶은 부분이 있다면 거기에만 포커스를 두고 집중적으로 그리는 것도 한 가지 방법입니다. 국소적으로 모작 등의 연습을 하여 자신만의 성공체험을 만들고, 그것을 기점으로 쌓아가는 것이 효과적이라고 할 수 있습니다.

만약, 그것으로 무엇인가 하나라도 뛰어난 것을 몸에 익힐 수 있다면, 그것은 일하는 데도 유효한 무기가 됩니다. 그에 더해 어떻게 해서든 극복해야 하는 어려운 분야가 나오면 그때마다 성공체험을 만들어두면 좋습니다.

배경을 만드는 방법

배경에는 도망갈 곳이 없다

일러스트를 그리고 싶은 사람치고, 배경을 잘 그린다고 생각하는 사람은 별로 없습니다. 저도 배경 그리는 걸 별로 좋아하지 않았습니다. 그런데도 그릴 수 있게 된 것은 애니메이터를 하면서 대량으로 배경을 그릴 수밖에 없었기 때문입니다. 지금은 인물을 그리는 것과 같은 마음으로 그릴 수 있습니다.

제1장에서도 이야기했지만 「전뇌 코일」에서 작화 감독을 담당했을 때 대량의 배경 그림을 그리게 됐습니다. 그전에는 그렇게 많은 배경을 그려본 적이 없는데 말이죠. 일이기 때문에 서툴러도 그리지 않으면 안 되는 환경이 좋았습니다.

그때도, 잘 그리지 못하는 채로 최선을 다해 대응했습니다. 지금까지 거의 의식하지 않았던 주택이나 가로수, 콘크리트 담장, 전신주 등을 재차 관찰하고, 끝없이 그려 나갔습니다. 물론 갑자기 잘 그릴 수 있을 리가 없으니 숙련자의 일을 따라 하면서 여러 가지 시행착오를 거쳤습니다. 「전뇌 코일」만으로도 수백 장의 배경을 그려야 했습니다.

배경이 어려운 건 정보량이 많고 요소가 복잡하기 때문입니다. **아무래도 그려야 할 요소의 수가 많고, 그렇다고 해서 캐릭터와는 달리 변형에 의한 생략을 하기도 어렵습니다.** 게다가 화면 속 요소의 종류도 제각각이지요. 예를 들어, 실내라면 책상이나 컴퓨터, 카펫이나 책가방과 같이 물건에 따라 형상이 다릅니다. 그런 소품 하나하나에 대해 자료를 보거나 모양을 생각해 내면서 화면 구석구석까지 그리게 되면 힘듭니다.

또, 그러한 사물들을 정밀하게 그리게 되면 미묘한 형태의 차이나 위치 관계를 의식해야 하는 문제도 있습니다. 도로와 보도의 단차, 연석의 두께, 집의 처마 끝과 식목, 화단의 배치 관계 등 정말 다양한 것들이 놓여 있습니다. 이런 것들을 다 그리려면 요철이 많은 복잡한 메카닉을 그리는 것과 같은 노력이 필요합니다.

한편, 숲이나 산을 무대로 그리면 건축물 등의 요철이 없어지므로 수목이나 화초와 같이 형태로서 파악할 곳이 없는 것들로만 남게 됩니다. 자연과 거리를 같은 풍경이라고 생각하고 그리면 생각대로 그릴 수 없어서 힘들어지기 때문에 생각을 전환하는 것이 중요합니다.

사실, 이러한 어려움을 피하는 표현 방법이 없는 것은 아닙니다. 붓으로 대담하게 그리거나, 선 그림에서도 터치로 그리거나, 선을 많이 그리지 않고 생략하여 그리는 것입니다. 다만, 그것이 가능한 장면은 한정되어 있기 때문에 그 판단 등도 포함해 배경에는 그림의 힘이나 센스가 요구됩니다.

퍼스를 잘 다루지 못한다

자료 사진을 보거나 실물을 참고하는 경우에도 그림으로 그리고 싶은 각도와 일치하는 사진을 준비할 수 있는 것은 아닙니다. 기본적으로는 참고 자료를

보면서도 거기에 찍혀있는 것과는 다른 새로운 그림을 그려야 합니다.

　하지만 앞에서도 이야기했듯이 배경을 그리기 위해서는 그림 실력이 좋아야 하므로 전문가가 아니면 잘 그리지 못합니다. 초심자가 그림 실력을 보충하기 위해서는 원근법, 즉 퍼스(perspective)라는 작화 기술이 유용합니다.

　퍼스는 그림을 그릴 때 대상의 형태를 파악하는 데 있어서 다양한 단서를 알려줍니다. 예를 들면 눈높이의 높이, 등간격의 거리, 평행선, 수평선, 입방체 등 그림을 그리기 위한 가이드 선을 그림 안에서 보여주지요. 그 때문에 직선이 늘어선 빌딩가나 주택가, 방 안이나 교실 등 직선으로 구성된 모티브를 많이 포함한 정경을 그릴 경우에 퍼스로부터 이끌어낼 수 있는 가이드 선을 단서로 하면 간단하고 정확하게 그릴 수 있습니다. 게다가 퍼스를 사용할 때 그림 실력은 전혀 필요 없습니다. 다른 도구가 없어도 누구나 사용할 수 있는 기술입니다.

　퍼스에 대한 지식은 다양한 교재로 배울 수 있기 때문에 자세히 설명하지 않습니다. 여기에서는 퍼스를 공부했는데 잘 다루지 못하는 원인에 대해 설명하겠습니다. 퍼스를 다시 이해하고 그림을 자세히 조사할 수 있다면 그림 실력을 쉽게 높일 수 있습니다. 그러기 위해서 우선 퍼스를 잘 다룰 수 없는 원인을 이해해 보도록 합시다.

　퍼스를 잘 다루지 못하는 원인은 가이드 선을 대략적으로만 이용하고 있는 것과 퍼스의 가이드 선 전체를 의식하지 않기 때문입니다. 퍼스의 가이드 선이 전달해 주는 정보는 많습니다. 그림 그리기에만 집중하지 말고 가이드 선의 의미를 이해하고 그것들을 의식하면서 그림을 그려 나가야 합니다.

　퍼스를 사용해서 그린 그림에서는 복도 벽을 그리고, 창문을 하나 그린 순간에 다른 요소의 원근감이 정해집니다. 그것은, 먼저 그린 복도의 벽을 의지

해 바닥이나 천장을 그릴 수 있고(그려야만 하며), 창의 크기에 의지해 그 밖에 모든 창문과 문의 크기, 천장의 조명 크기, 인물의 크기 등 거의 모든 정보는 가이드를 통해 알아낼 수 있습니다.

하지만 이러한 요소들을 하나하나 가이드를 바탕으로 그리는 것은 힘들기 때문에 사람들은 어느 정도는 적당하게 그립니다. 그러나 그림을 아직 능숙하게 그리지 못하는 초보자가 대충 그리는 것은 위험합니다. 초보자가 적당히 그리면 구석의 창문을 몇 미터나 되는 크기로 그리거나, 인물을 호빗 크기로 그리는 등 누가 봐도 명백한 실수를 하게 되지요.

그리고 퍼스의 가이드 선이 알려주는 정보는 많은데 그림 그리기에 너무 열중한 나머지 가이드 선의 정보를 의식하지 못하고 간과해 버리는 경우가 많습니다. 넓은 실내를 그릴 때 처음에는 가이드 선을 사용하면 그리기 쉬운 방전체나, 직선만으로 그릴 수 있는 가구 등을 그립니다. 하지만 당연히 하나의 소실점에 근거한 가이드 선으로 직접 그릴 수 있는 것은 한정되어 있기 때문에 그 가이드 선을 근거로 하면서 나머지는 그림 실력에 의지해 그 외의 여러 가지 소품이나 인물 등을 그려 나가게 됩니다.

그러나 실내 공간에 그 소품들과 인물들을 제대로 배치하기 힘들고, 눈앞의 요소들을 그리는 일에 열중하다 보니 어느새 퍼스의 가이드 선의 존재를 까맣게 잊고 요소들을 잘못된 위치나 크기로 그리는 일이 발생하게 됩니다.

또한 자연의 배경을 그릴 때 퍼스라는 개념이 쏙 빠져 버리는 일도 자주 있습니다. 복도와 실내는 직선적인 요소로 구성되어 있기 때문에 이를 그릴 때는 퍼스를 자연스럽게 의식하게 되는데, 직선적인 요소가 적은 자연의 풍경은 퍼스의 가이드 선으로는 직접 형태를 그릴 수 없기 때문에 퍼스를 의식

하지 못하게 되지요. 퍼스에 대한 의식이 없으면 복도를 그릴 때 당연하게 설정하고 의식할 수 있었던 아이레벨(시선의 높이)도 완전히 잃어버리기도 합니다. 아이레벨을 잃어버리면 요소를 일관된 각도로 그릴 수 없게 되어 버립니다.

퍼스는 직선으로만 이루어진 배경 그림에만 존재하는 것이 아니라 모든 그림에 대해 존재한다는 것을 잊으시면 안 됩니다.

약간의 팁을 덧붙이면, 예를 들어, 생활감이 있는 방 안을 그린다고 합시다. 보통 방에는 물건들이 난잡하게 놓여 있습니다. 그러나 막상 퍼스를 이용해서 그리려고 할 때는 하나 또는, 두 개의 소실점만 묘사하여 방의 물건들은 질서 정연한 '꼼꼼한 사람의 방'이 되어버리는 경우가 많습니다. 이것은 빌딩가나 주택가 등, 퍼스로 그리기 쉬운 모든 정경에서 일어나기 쉬운 퍼스의 폐해입니다.

그런 질서 정연한 방을 그리는 것이 목적이라면 괜찮겠지만 생활감이 있는 방을 그리려고 하면 부자연스러운 그림이 되어버립니다. 그것을 해결하기 위해서는 퍼스를 기반으로 방 안에, **퍼스와는 평행하지 않은 소품이나 가구 등을 적당히 조합하면서 그리면 자연스럽고 잡다한 느낌을 표현할 수 있습니다.**

다양한 깊이 표현

퍼스를 사용한 방법은 깊이 표현의 일종이지만 퍼스 이외에도 깊이를 표현할 수 있는 방법이 있습니다. 먼저 생각나는 것은 공기원근법이나 크고 작은 원근법이지만 그 외에 제가 많이 쓰는 원근법들을 소개합니다.

예를 들면, **중첩 원근법**입니다. 이것은 **그림의 중첩에 의한 깊이 표현**으로 물체가 겹쳤을 때 위에 있는 것이 앞으로 보인다는 것입니다. 당연한 이야기라고 생각할지도 모르지만 잘 활용하면 효과적입니다. 만약, 자신이 그린 배경이 깊이가 느껴지지 않는다면, 가능한 한 그림이 겹치도록 그려 봅니다. 만약 겹치는 것이 없다면 새로 그려 중첩을 만듭니다. 그것들이 복잡하게 서로 겹칠수록 깊이 표현의 효과는 커집니다.

그 밖에도 **퍼스의 압축에 의한 깊이 표현**이 있습니다. 이것은 앞에서 안쪽으로 이어지는 공간을 좁혀 꽉 채워 넣는 것입니다. 예를 들어, 책장을 대각선 쪽에서 보고 있다고 합시다. 책장에 책을 많이 채워 넣어 그리면 깊이가 깊은 것처럼 보이고, 책을 적게 채워 넣으면 얕은 것처럼 보입니다. 이 차이로 깊이를 표현할 수 있습니다.

다른 예로는, 중앙의 수평선으로 뻗어있는 도로가 있을 때 그 사이에 많은 자동차를 그리면 수평선까지의 거리는 길어지고, 적게 그리면 짧아진다는 설명도 같은 이야기입니다. 수평선까지의 거리를 길게 하고 싶다면, 차가 많이 들어가야 하므로 안쪽으로 갈수록 차를 얇게 그려야 합니다. 다만 자동차를 얇게 그리는 것은 어렵기 때문에 이 이치를 이해하고 있음에도 불구하고 자동차를 두껍게 그리는 실수를 자주 합니다. 이것만 조심하면 중첩 원근법을 모든 장면에서 응용할 수 있습니다.

렌즈 효과에 의한 깊이 표현도 있습니다. 보여주고 싶은 것에 초점을 맞추고 그 이외의 거리에 있는 것을 흐리게 하는 것입니다. 애니메이션의 촬영 기술에서도 피사계 심도가 있어 그림의 깊이에 대응한 섬세한 초점을 조정하고 있습니다. 이것은 깊이 표현과 동시에 필요한 정보를 강조해 불필요한 것을

보이지 않게 하는 것으로도 사용되고 있습니다.

　　중요한 것은 이것들을 의식적으로 하는 것입니다. 지식으로 알고 있다 하더라도 그것을 실제로 그림으로 표현하지 못하면 소용이 없습니다.

블록의 수가 적으면 깊이가 얕아 보이고, 수가 많으면 깊어 보인다.

채색에도 역할을 부여하다

색의 인상을 활용하다

대부분의 경우 그림에서 가장 큰 비중을 차지하는 것은 선이 아니라 색입니다. 그래서 채색은 선으로 형태를 잡는 것만큼이나 굉장히 중요합니다. 색에 관해서 이야기하자면 끝이 없으므로 포인트를 좁혀서 이야기하겠습니다.

디지털 일러스트가 주류가 된 현재는 빛의 삼원색과 같은 선명한 색은 물론, 아날로그 환경에 필적하는 천만 색을 넘는 색의 수도 간단하게 취급할 수 있습니다. 그러나 오히려 그렇기 때문에 어떤 기준으로 색을 선택하면 좋을지 고민이 됩니다.

제가 색을 선택할 때 하나의 기준으로 하는 것은 **인간이 색을 보았을 때 받는 인상, 보이는 방법(착시), 감정**입니다. 이것들은 법칙성이 있어 어느 정도는 쉽게 이해할 수 있습니다. 색채 심리학이라는 학문도 있어서 어떤 색이 어떠한 인상이나 감정을 주는지에 대한 연구가 진행되고 있습니다. 그 모든 것을 믿지는 않지만 채색할 때 염두에는 두고 있습니다. 예를 들어, 빨간색은 '정열이나 분노', 녹색은 '평온', 파란색은 '냉정하고 지적인 인상', 보라색은 '품위 있고 신비로운 이미지'를 각각 연상시킨다는 것입니다.

제가 이런 심리학적인 효과를 활용하는 건 캐릭터의 성격이나 특징을 바탕으로 디자인이나 색을 결정할 수 있는 장면입니다. 또 일러스트의 베이스 컬러를 결정할 때도 사용합니다.

예를 들면, 이 책의 표지 일러스트나 친구의 결혼식을 위해 그린 웰컴 보

드에서는 평온함이나 평화, 자연을 연상하는 색으로서 녹색을 사용했습니다. 또, 숲속이나 상공에 보라색을 배치해 신비감이나 영적인 인상도 노리고 있습니다.

색은 정확히 보이지 않는다

또 하나의 큰 판단 기준은 **색의 착시효과입니다. 색은 서로 이웃하는 색과의 관계에 따라 보이는 방식이 크게 바뀝니다.** 저는 심리학보다 이것을 신용하고 있습니다.

예를 들어, 슈퍼의 채소 매장과 고기 매장을 보면 알기 쉽습니다. 피망이나 오이 등 녹색 채소는 파란 그물망에, 귤 등 오렌지색 감귤류는 빨간 그물망에 들어 있습니다. 이는 서로 이웃하는 색끼리 섞여 보이는 동화현상을 활용해 각각의 색채를 더욱 선명하게 보이게 하고 식욕을 돋우기 위한 장치입니다. 이 책의 표지 일러스트에서도 녹색 세계에 푸른 생물들을 배치하여 숲의 녹색을 더욱 푸르스름하게 보여주고 있습니다. 또한 고기나 생선회 판매장의 패키지에는 파슬리나 큰 잎, 대나무 등 녹색 곁들임이 자주 사용됩니다. 이것은 다음에 설명하는 보색에 의한 착시를 이용한 것입니다.

색과의 관계성을 정리한 색상환이라는 원형 차트가 있습니다. 빨간색과 녹색, 파란색과 주황색 등, **색상환에서 반대편에 위치하는 색(보색)끼리는 서로 이웃하면 서로의 색을 선명하고 돋보이게 합니다.** 혹시라도 채색된 색을 조금이라도 선명하게 보여주고 싶으면 보색 관계에 있는 색을 옆에 두면 좋습니다. 교과서적이지만 누구나 쓸 수 있는 기술이기 때문에 기억해 두면 손해는 없습니다. 이번 표지 일러스트는 이미지의 포인트로 빨간색과 노란색을 넣어 수목의 녹색과 생물의 파란색을 돋보이게 하고 있습니다.

또 명도 차이에 의한 착시도 있습니다. 예를 들어, 어두운 밤하늘에 밝은 달이 떠 있는 그림을 그렸을 경우 명도가 높은 달의 윤곽이 더욱 밝고, 밤하늘은 더 어둡게 보입니다. 시험 삼아 밤하늘과 달의 명도를 반전시켜 밝은 밤하늘에 어두운 달을 그리는 경우를 상상해 보세요. 그럴 경우 달의 윤곽 부근의 하늘이 빛나 보입니다. 이렇게 **명도에 차이가 나는 색을 서로 이웃하게 하면 명도가 높은 쪽의 색이 더 밝게 보이는 것처럼**, 색이라는 것은 서로 이웃하는 색끼리의 관계에서 보이는 방법이 바뀌게 됩니다. 적절한 색을 선택하기 위해서는 그러한 착시를 의식하는 것도 중요합니다. 여기에서 소개하지 않은 착시도 여러 가지 있으므로 조사해 보면 재미있을 것입니다.

명도 차이에 의한 착시의 예. 명도의 경계가 약간 밝게 보인다.

수면의 파랑은 '데포르메'

제2장에서는 정확하게 보는 것이 얼마나 중요한가를 이야기했지만, 이것은 색을 보는 경우에도 완전히 같습니다. **그림을 못 그리는 사람일수록 색을 제대로 보지 못합니다.** 지겹다고 할지 모르지만, 의식 개혁은 어렵기 때문에 거듭 이야기하겠습니다. 그리지 못하는 사람은 형태를 멋대로 만들어 버리는 것과 마찬가지로 색도 마음대로 만들어 버립니다.

예를 들면, 웅덩이나 연못, 강, 비를 그릴 때 물을 단순하게 파란색이나 하늘색으로 칠하는 것이죠. 그러나 실제 풍경을 자세히 살펴보면 호수나 연못의 수면은 반드시 파란색으로 보이는 것이 아니라 초록색이나 진흙탕 색일 수도 있습니다. 또한 물에는 하늘과 주위의 풍경이 비칠 수도 있고, 강물의 불순물에 빛이 닿아 다양한 색상이 반사되고 있을지도 모릅니다. 투명도가 높으면 바닥 등이 보일 수도 있지요.

강이 다양한 색으로 보이는 원인을 이해하지 못하더라도 보이는 대로의 색을 솔직하게 파악할 수 있다면 문제없습니다. 하지만 **고정관념이나 선입견 같은 편견이 방해해서 풍경을 솔직하게 파악하지 못하는 경우**가 많고, 게다가 이런 편견을 없애는 것은 기억을 지우기 힘든 것처럼 누구나 어렵습니다. 따라서 의식 개혁을 실행하기 위해서는 이런 지식이 필요합니다.

물론 강이 실제로 파랗게 보일 수도 있겠지만 어쩌면 그것은 강은 파랗게 칠하는 것이라는 고정관념이나 뒤에 나오는 색의 항상성에 의한 착시로 보이는 색일 수도 있습니다. 이러한 **고정관념이나 무의식의 데포르메를 눈치채지 못하는 것은 확실히 기호 놀이에 빠져 있는 상태**인 것이지요. 그러한 의도적이지 않은 데포르메는 결과적으로 표현의 폭을 좁히고 그림 그리는 즐거움을 해치게 됩니다. 그것은 데포르메와의 좋은 교류가 아닙니다.

초심자에게 있어서 중요한 것은 자신이 보고 있는 색이 선입견에 의한 것이 아닌지를 항상 의심하는 습관입니다. 그러한 의식을 가지면 자신의 색안경을 조금씩 알게 되고 고정관념에서 벗어날 수 있습니다. 하늘은 하늘색, 땅은 갈색, 식물은 초록색, 건물이나 금속은 회색, 피부는 살구색 등 평소 친숙한 색상은 특히 고정관념에 왜곡되기 쉬우므로 주의해야 합니다.

현실 세계의 색은 너무 복잡해서 원색으로 채워서 그릴 수 있는 것은 거의 없습니다. 물뿐만 아니라 세상의 모든 것이 본래는 다양한 색의 빛을 발하고 있습니다. 그것을 알게 되면 색 선택은 아주 자유롭고 재미있어집니다.

흰색이 아니어도 흰색이 된다

막상 실제 색칠을 시작하면 항상 같은 색만 고르거나 무엇을 기준으로 색칠해야 할지 헷갈릴 수 있습니다. 그럴 때 도움이 되는 색 선택의 순서를 소개합니다.

제 경우에는 첫 번째로 베이스 컬러와 메인 컬러를 정합니다. 베이스 컬러란 그림 전체에서 차지하는 비중이 큰 색상으로 주로 배경에 사용합니다. 메인 컬러는 그림의 주인공 색상입니다. 실제로 채색할 때는 다양한 색을 사용하게 되는데, 우선 이 두 가지 색상을 대략적으로라도 결정하는 것이 좋습니다. 그 이유는 크게 두 가지가 있습니다.

하나는 **먼저 그림 전체의 색상을 정하여 중간에 그것이 흔들리지 않도록 하기 위해서입니다.** 디지털로 그리는 경우는 그리는 도중이라도 전체 색상을 여러 번 조정할 수 있습니다. 그것은 분명 편리한 기능이고 디지털의 강점이기도 하지만 거기서 '저것도 좋다, 이것도 좋다'하며 색조 보정을 반복해도 경험상 별로 효과가 없습니다. 결국 엄밀하게 조정하려면 각각의 미세한 색을

하나씩 조정하게 됩니다. 그것은 색을 하나부터 다시 칠하는 것과 같아서 불필요한 노력이 되어버리지요. 그래서 색조 보정은 가급적 미세하게 조정하는 정도로만 하는 것이 좋습니다.

또 하나는 **색의 착시를 이용하기 위해서**입니다. 좀 더 자세히 말하면 '색의 항상성'을 이용하기 위해서인데 여기서는 어려운 말을 외울 필요가 없습니다. 자세히 설명할 테니 어떤 것인지만 이해하면 됩니다.

예를 들어, 짙은 구름이 드리우는 비 오는 날이나 화면 전체를 붉게 물들이는 저녁노을 등을 그리려고 할 때, 그림에서 메인 컬러인 인물의 피부색부터 칠하려고 하면 어떻게 선택해야 할지 망설여질 수 있습니다. 왜냐하면, 배경의 베이스 컬러가 정해져 있지 않으면 그 공간에 있는 인물의 색을 알 수 없기 때문입니다. 만약 여기서 안이하게 통상적인 살구색으로 칠해버리면 나중에 풍경을 더 그려 넣었을 때 인물의 색만 튀게 되고, 결국 색조 보정으로 배경에 맞는 색감으로 다시 바꿔야 합니다.

여기서의 색상 선택 요령은 앞서 말한 색의 항상성을 의식하는 것입니다. 몇 년 전 드레스 사진을 두고 이 드레스의 색이 '파란색과 검은색'으로 보이는 사람과 '흰색과 금색'으로 보이는 사람으로 나뉘어 보이는 것이 화제가 된 적이 있습니다. 실제로는 파란색과 검은색이었지만, 매장 내 조명의 영향으로 의견이 나뉜 것입니다. 이것이 '색의 항상성'이라는 착시의 일종입니다. 요약하면, 사람의 뇌는 상황이 변하고 눈에 비치는 색이 변해도 같은 것은 같은 색으로 보여주려고 한다는 것이지요.

조금 전의 예시에서 비 오는 날 인물의 얼굴색을 회색으로 칠한 경우와 저녁에 빨갛게 칠한 경우는 둘 다 배경과의 관계성 때문에 얼굴이 살구색으로 보인다는 것입니다.

즉, 그림을 그릴 때 필요한 피부색은 실제의 '살구색'과는 전혀 다른 것으로 잿빛이기도 하고 새빨갛기도 합니다. 그러나 이것은 착시가 만들어내는 피부색이기 때문에 배경의 색이 정해지지 않은 상태에서는 처음부터 이 색상들을 선택하기가 어렵습니다. **'착시로 피부색을 결정'할 수 있으므로 처음에 베이스 컬러를 정해 두는 것이 효과가 있습니다.**

여담이지만, 제 친구의 아버지가 아내의 캐리커처를 그릴 때 피부색을 녹색으로 칠했다고 합니다. 실제로 그 그림을 본 건 아니지만 만약 이미지 전체가 녹색 베이스 컬러와 메인 컬러로 구성된 그림이었다면 설령 초록색으로 피부를 칠했다고 해도 얼굴은 살구색으로 보였을 수 있습니다. 피카소의 「청색 시대」가 아닌 「녹색 시대」와 같은 모노크롬 작품이었는지도 모릅니다.

하지만 잘 생각해 보면 착시로 살구색으로 보이는 거라면 일부러 얼굴을 녹색으로 그렸다고는 알려주지 않은 거네요. 친구 아버지는 분명 나메크 성인(역자 주: 「드래곤볼」에 나오는 초록색 피부의 외계인 종족. 피콜로가 이 종족이다.)처럼 녹색으로 아내의 얼굴을 칠해 버릴 수 있는 화백이라고 했습니다. 부인의 반응이 눈에 선합니다.

'톤'을 조심하다

여기까지 읽고도 아직 어떻게 해야 할지 모르는 사람들을 위해 색상 고르는 방법 두 가지를 소개하겠습니다.

하나는, 기본적으로 선명한 색(비비드 컬러)을 사용해 칠하면 좋습니다. 구체적으로는 RGB 차트의 가장 바깥쪽의 색입니다. 선명한 색은 그 자체로 즐거운 느낌을 주기 때문이지요. 색이 선명하고 시인성도 높아져 보는 사람에게도 강한 인상이 남습니다. 우선 알기 쉬운 색을 사용하는 것부터 시작하

는 것이 좋습니다.

또 하나는 톤을 맞춰서 색을 고르는 것입니다. 톤이란 명도와 채도가 비슷한 색을 그룹화한 것입니다. 예를 들면, 밝고 채도가 낮은 라이트톤이나 어둡고 채도가 높은 딥톤 등의 그룹이 존재합니다. 그룹을 하나만 선택해서 그 그룹의 색상만 사용해 그림을 그리는 것입니다. **그림이 같은 톤의 색상으로 통일되면 그림 전체가 짜임새 있는 배색이 됩니다.** 게다가 톤이 비슷하기 때문에 어떤 색상을 선택해도 익숙하고 위화감이 없습니다.

이번에는 디지털 환경에서만 가능한 색채 감각을 기르는 방법을 소개하겠습니다.

먼저 '이런 배색의 그림을 그려보고 싶다'라고 생각하는 참고 사진을 준비합니다. 그것을 컴퓨터로 불러와 이미지에서 재현하고 싶은 장소의 색을 하나하나 스포이드 툴로 확인해 보는 것입니다. 그러면 자신의 고정관념이나 착각으로부터 해방된 리얼한 색을 발견할 수 있습니다. 노란색으로 보였던 색은 사실 푸른색이라는 자신의 고정관념을 깨닫게 되는 거지요.

광원을 의식해 '그림자를 조종하다'

퍼스, 색 사용만큼이나 중요한 것이 광원입니다. 그리고 더 중요한 게 '그림자'입니다. 그림자는 광원을 의식하지 않으면 적절히 그릴 수 없습니다. 광원을 의식하는 것만으로도 표현의 폭이 훨씬 넓어집니다.

흔한 소재로, 평범한 맑은 날의 야외 풍경을 그린다고 합시다. 그러면 거기에 있는 인물에게는 어떤 그림자가 드리워져 있을까요? 이런 평소에 보던 정경조차도 광원의 위치를 결정하지 않으면 그 순간 그림자를 그릴 수 없게 되어버립니다.

어쩌다 그림자를 그렸다고 해도 광원을 의식하고 있지 않으면 인물과 배경에서 그림자의 방향이 뒤죽박죽되어버리기도 합니다. 광원을 의식한다는 것은 그것이 공간적으로 어느 위치에 있는지를 인식하는 것입니다. 빛이 앞에 있는지, 안쪽에 있는지, 어느 정도 각도의 위치에 있는지를 생각할 수 있다면 그에 따라 그림자가 지는 길이와 각도도 정할 수 있습니다.

만약 광원을 의식하지 않고 그림자를 대충 그린다면 그건 조금 안타까운 일입니다. 그림자에는 여러 가지 정보가 담겨있어서 **그림자를 적절히 조절하여 표현하면 그림 안의 세계를 더욱 알기 쉽고 매력적으로 만들어줍니다.**

또한 그림자를 그리는 것은 동시에 광원을 그리는 것이기도 합니다. 그림자에는 광원의 힘이나 방향, 거리, 수, 색, 물체의 형태, 인접한 물체의 색 등 다양한 정보가 담겨 있습니다. 즉, 그림자를 적절히 그리면 그러한 광원에 관련된 정보도 그림 안에 표현할 수 있는 것이지요.

그런데도 만약 적당히만 그림자를 그린다면 모처럼의 표현 기회를 잃게 됩니다.

예를 들면, 인물의 얼굴이나 몸의 한쪽에만 그림자가 있고 지면의 그림자도 길게 뻗게 그리면 해 뜨는 아침의 정경을 표현할 수 있습니다. 또 인물의 얼굴을 밝게 남겨놓고 몸의 대부분을 색이 짙은 그림자로 덮으면 인물 가까이에 작은 조명이 있는 어두운 방 안의 정경을 그릴 수 있습니다. 그 외에도 인물이나 지면에도 그림자를 그려야 흐린 날씨를 표현할 수 있습니다.

그림자로 형태를 그려낼 수도 있습니다. 코밑에 긴 그림자를 그리면 앞으로 돌출된 코가 되지요. 그림자의 윤곽이 뚜렷하다면 그림자를 드리우고 있는 물체의 표면은 각이 져 있습니다. 혹은 그림자가 흐리다면 표면이 완만하거나 그림자를 드리우는 물체가 멀리 떨어진 곳에 있다는 것이 됩니다. 이처

럼 그림자는 형태나 색상과 동등하게 그림을 그리는 중요한 도구입니다. 그림자를 사용하지 않는 것은 그런 중요한 도구 하나를 버리는 행위입니다.

그림자와 관련해 '반사광'에 대해서도 조금 말해보겠습니다. 반사광이란 빛이 물체에 닿아 되돌아오는 약한 빛입니다. 반사광의 특징은 광원이 하나이거나 물체끼리 가까울수록 강하게 나타난다는 것입니다. 또한 반사된 물체의 색을 포착하여 그 색을 그림자로 바꾸기도 하지요. 그러한 반사광의 특징을 이해하면 그림자 표현의 폭이 더욱 넓어집니다.

반사광의 효과로는 모티브를 배경의 일부에 어우러지게 하거나 물체 자체의 존재감을 두드러지게 하는 것이 대표적입니다. 애니메이션에서도 일반적인 색, 음영색에 추가로 반사색을 설정하는 일도 있습니다. 참고로, 이 책의 표지 일러스트에서는 그림자를 사용하지 않았습니다. 그림자가 없어도 그림은 그릴 수 있습니다.

물리적 법칙을 따르지 않아도 된다

지금까지 이야기했던 광원의 파악 방법은 사실적이라기보다는 물리적이라고 할 수 있습니다. 그런데 드라마나 영화 등을 상상하면 금방 알 수 있듯이 인간은 인공적으로 빛을 제어할 수 있습니다. 예를 들어, 빛이 없는 캄캄한 장면을 촬영한다고 합시다. 실제로 거기 아무도 보이지 않을 텐데 영상작품에서 인물의 얼굴만 비추는 말도 안 되는 조명을 설정하는 일은 다반사입니다.

옛날 「영환도사」라는 강시가 등장하는 중국영화가 한 세대를 풍미했습니다. 이 작품에는 한밤중의 숲속 깊은 곳에서 강시가 튀어나오는 연출이 있는데, 한밤중이라 강시의 모습은 보일 리가 없습니다. 하지만 영화이기 때문에 어떻게든 밤을 촬영해야 합니다. 영화에서 해결책은 수증기와 같은 안개를

만들고, 숲 뒤에서 조명을 주는 것이었습니다. 조명을 받은 수증기가 빛나면서 숲속의 수목이 실루엣으로 떠올라 어두운 밤과 같은 이미지를 주면서 거기서 튀어나오는 강시의 모습은 환하게 보여줍니다. 80년대에는 이런 표현이 유행했기 때문에 오래된 영상을 좋아하는 사람이라면 낯익을지도 모릅니다.

실사 영상에서 이런 식의 표현이 가능하다면 하물며 처음부터 손으로 그리는 그림으로는 무엇을 해도 좋을 것입니다. 이론에만 얽매이지 말고 멋진 그림을 그릴 수 있다면 그것으로 좋습니다. **빛을 취급하는 방법에도 그 사람의 개성이나 법칙이 나옵니다.**

다만, 물리적 법칙을 추구함으로써 훌륭한 그림을 그릴 수 있기 때문에, 우선 물리적인 기본이나 약속을 배운 후에 그것을 깨뜨릴 수 있게 되는 것이 이상적입니다.

결국 무엇을 그리고 싶은지가 중요

'무엇을 전달하고 싶은가'에서 구도가 정해진다

구도는 회화에서의 화면 구성입니다. 3분할 구도나 대각선 구도 등 일반적인 형태가 잘 알려져 있습니다. **중요한 것은 구도를 적당히 선택하는 것이 아니라 목적에 맞는 구도로 하는 것입니다.** 예를 들면, 하늘의 푸름을 잘라 넣고 싶어서 세로 구도로 한다거나 퍼지는 산줄기를 표현하고 싶어서 가로 구도로 하는 것은 자주 볼 수 있는 구도의 선택 방법입니다.

여기서는 애니메이션의 구도에 대해 생각해 보겠습니다. 애니메이션의

「SHISHIGARI」의 이미지 보드. 보여주고 싶은 것을 결정하고 그것이 살아나는 구도를 생각한다.

구도도 매우 깊이가 있고 설명하기 시작하면 끝이 없으므로 간결하게 설명합니다.

먼저 애니메이션의 구도를 생각할 때의 특징은 미리 정해진 프레임의 크기와 시간 축입니다. 프레임은 그림이 그려지는 범위입니다. 옛날 브라운관 TV 시대라면 4:3 프레임이었지만 지금은 16:9가 되고, 극장판에서는 비스타 비전 사이즈인 1.66:1이나 시네마스코프의 2.35:1로 가로가 더 깁니다. 단순히 가로로 긴 프레임을 채택하는 경우는 세로로 폭을 잡을 수 없다는 제약 안에서 구도를 결정해야 합니다. 그러나 그것이 TV 사이즈로 볼 수 있는 것인지, 아니면 영화 스크린에서 볼 수 있는 것인지도 추가로 고려할 필요가 있습니다. 영화판 프레임에서는 가로로 찌그러져 보이지만 사실은 거대한 스크린에 영사되기 때문에 세로로도 크게 사용할 수 있다고 봐야 합니다.

또 시간 축이 있다는 것은 애니메이션은 영상작품이므로 영상은 항상 재생된다는 의미입니다. 어떤 컷의 구도도 미리 정해진 컷의 길이(1컷 내의 시간)로만 볼 수 있습니다. 따라서 만일 중앙에서 주변까지 정보를 세세하게 그려 넣는다면 그것이 정해진 컷의 길이 안에서 고루 다 보일 가능성은 작다고 할 수 있습니다.

이런 조건들을 감안하여 전체적인 구도를 고려해 나갑니다. 게다가 실제로는 더 세세하게 구도를 좌우하는 요소가 얼마든지 있습니다. 인물의 수나 시선 유도의 도선, 화각을 결정하는 렌즈의 종류, 시간에 대한 리듬을 만드는 방법, 색, 인물의 움직임 방법, 사용 매체, 이야기, 심리묘사, 묘사되는 모티브와의 관계성 등 다양한 요소를 고려해서 최적이라고 생각되는 구도를 선택하는 것입니다.

예를 들어, 어느 한 인물에게 시선을 유도하기 위해 주위 배경의 퍼스나 형태에 따른 도선을 인물에게 직선적으로 모아서 짧은 컷에서도 인물을 찾기 쉽게 하기도 합니다. 그 밖에도 그림자를 이용해 인물 부분을 밝게 부각하면서 동시에 공포에 대한 인물의 심리묘사를 설계하기도 합니다. 군중 속에서 주인공의 표정만을 잘라내기 위해 망원 렌즈로 배경을 흐리게 하는 방법도 있습니다. CM 영상이라면, 컷이 매우 짧기 때문에 하나하나의 컷을 화려하고 베리에이션이 풍부한 구도로 하기도 합니다. 두 인물의 관계성을 그리기 위해 광각렌즈를 사용해 각각의 인물의 크기를 극단적으로 바꾸어 볼 수도 있습니다. 배경 속에 작더라도 한 가지 색만 보색을 넣으면 그 보색의 모티브는 주목받을 수 있습니다.

일러스트나 만화만 하더라도 그 그림, 그 장면, 그 페이지에서 '무엇을 어떻게 보여주고 전달하고 싶은가'를 생각하면 최적의 구도가 보입니다.

그림을 그리는 것은 '보이는 그 이상의 것'을 보고 싶어서

제 그림에 대한 개인적인 접근법에 대해 조금만 언급하겠습니다. 이런 이야기는 지극히 개인적인 생각이기 때문에, 괜찮다면 '어차피 아무 도움도 되지 않는 이야기'라고 생각하고 흘려들어 주셨으면 합니다.

제2장에서도 이야기했지만 무엇을 그리고 싶은지, 무엇을 계속 그려왔는지에 따라 그림의 독창성이 생겨난다고 생각합니다. 그래서 지금의 내 스타일을 너무 고집하지 않고 때로는 유행을 따라도 된다고 생각하며, 항상 새로운 자극을 받으며 그림을 조금씩 변화시키고 키워나가고 싶은 마음입니다.

그러면 '결국 저자가 그리고 싶은 것은 무엇이냐'고 물으면 그것은 '눈에 보이지 않는 무엇이다'라는 종잡을 수 없는 대답을 하고 맙니다.

다시 말하자면 '기억'입니다. 그것은 '자신으로서의 기억'이거나 '인간으로서의 기억', '생물로서의 기억', '미래에 대한 기억'이기도 합니다. 이런 다양한 기억들을 그림으로 그리고 싶다고 생각합니다. 그것은 감각으로 파악할 수 있을 것 같기도 하고, 아직 파악하지 못한 무엇이거나 아직 깨닫지 못한 것이기도 합니다. **그것을 그림으로 그려 보이게 하고 싶고, 그것을 그려 '현실을 확장'해 나가고 싶은 마음이** 있습니다.

그림이 자신이 평소에 보고 있는 현실 이상의 무언가가 되지 않는다면 그려도 재미가 없겠다는 생각을 하게 됩니다.

애니메이션 제작 현장의 딜레마

애니메이션 제작 현장에는 항상 크리에이터 간의 딜레마가 존재합니다. 일반 기업에도 그런 대립은 당연히 있겠지만 그것이 종이 위에서 펼쳐지지요.

애니메이션은 '그림을 움직여서 영상으로 만드는', 지극히 개인차가 나기 쉽고 또 표현에 정답이 없는 장르입니다. 감독을 비롯한 다양한 역할의 스태프가 가장 정답에 가까운 영상을 모색하면서 여럿이 힘을 모아 함께 만들고 있는 상태입니다.

우선 감독은 사령탑이며, 자신의 사상이나 이상인 작품 이미지를 그림 콘티 등의 설계도를 사용해 가능한 한 스태프 모두에게 공유합니다. 그러나 눈에 보이지 않는 사상이나 이미지의 공유만큼 어려운 것은 없습니다. 결국 콘티에 그려져 있는 그림이나 이야기를 봐도 연상하는 이미지는 사람마다 다르지요. 거기에서 이미 큰 틈이 생깁니다. 애초에 감독도 마음에 그리는 이미지가 항상 명확한 것도 아니고요.

캐릭터 디자이너는 감독에게서 받은 이미지에 대해 판독하고 캐릭터 설정이라는 그림의 설계도를 만듭니다. 거기에서 애니메이터인 원화를 그리는 사람들이 그림 콘티와 그림의 설계도를 읽고 작품에서 최적의 해답을 목표로 각자의 기술을 시용해 그것을 움직이는 그림으로 만들어갑니다.

그때, 애니메이터의 수만큼 각각의 개성이나 버릇 등의 특징이 그림에 나타나는데요. 작화 감독은 이렇게 다른 화풍의 그림을 설계도에 맞추어 자신의 화풍으로 통일해 나갑니다. 그후. 동화를 그리는 사람이 그림에 그려져 있는 움직임의 지시를 읽고 원화 사이에 그림을 채워 애니메이션 그림이 완성됩니다.

애니메이션을 만드는 스태프들이 대부분 열정을 가지고 일하기 때문에 답을 찾기 위한 마찰이나 충돌이 각 섹션 어딘가에서 항상 일어나고. 그것이 마감을 끝낼 때까지 반복됩니다. '우리는 도대체 무엇을 만들고 있는 것일까'라는 생각이 들 정도로 지극히 애매하고 불확실한 시행착오를 거듭하며 애니메이션이 만들어지고 있습니다. 결과물인 애니메이션 작품은 모든 순간이 스태프의 열정이자 딜레마의 흔적이기도 합니다.

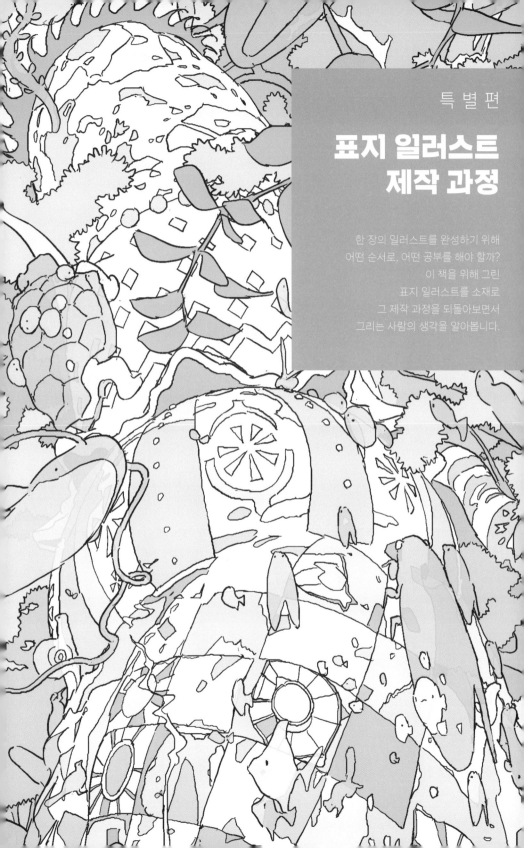

표지 일러스트
제작 과정

한 장의 일러스트를 완성하기 위해
어떤 순서로, 어떤 공부를 해야 할까?
이 책을 위해 그린
표지 일러스트를 소재로
그 제작 과정을 되돌아보면서
그리는 사람의 생각을 알아봅니다.

먼저 '무엇을 그릴까'를 생각하다

일러스트를 그리기 전에 무엇을 그려야 하는지를 먼저 생각합니다. 생각의 출발점이 되는 것은 의뢰 내용이나 자신의 욕구, 예산이나 작업시간, 현실적인 제약 등 다양합니다. 그러한 요인을 찾아내어 선택해 나가면서 어떠한 그림을 그릴 것인가를 생각해 갑니다.

이번 제작에서 고려할 필요가 있는 전제를 알아보겠습니다. 먼저 책 제목이 「프로가 되기 위한 작화 기술」인만큼 저의 작풍이 어느 정도 분명하게 반영된 표지로 바꿔야 했습니다. 서점에 배치될 것을 미리 생각하여 **한눈에 매력이 느껴지는 컬러풀하고 임팩트 강한 일러스트로 하는 것도 중요합니다**. 또, 이 책에서 말하고 있는 '정확하게 보고 그린다'는 메시지가 반영된 그림으로 하고 싶다는 생각을 했습니다. '그림을 그리는 방법'에 대한 책의 표지를 그리는 이상, 그 내용에 맞지 않는 표지를 그릴 수는 없으니까요.

이러한 조건을 근거로 하면서 무엇을 그리고 싶은지도 동시에 생각합니다. 바로 떠오른 것은 이전에 친구의 결혼식 때 웰컴 보드용으로 제작한 나무나 동물을 셀화 느낌으로 그린 일러스트입니다. 이때도 '큰 느티나무를 모티브로 하면서 저자(오시야마)의 세계관인 "축복"을 테마로 그린다'는 내용이었으므로 기법이나 모티브도 저다운 작풍으로 완성되었습니다. 이 웰컴 보드와 같은 노선에서 뭔가 생각해 보자는 것이 하나의 출발점이 되었습니다.

게다가 이번에 그려보고 싶었던 것은 '건축과 자연을 조화시키는 아이디어'였습니다. 이는 사그라다 파밀리아 성당을 설계한 건축가 안토니 가우디의 생각을 바탕으로 한 발상입니다. 자연을 본받아 물건을 만들겠다는 그의 자세는 이번 책의 메시지와도 맞았고, 임팩트 있는 모티브를 그릴 수 있을 것

같다는 직감도 있었습니다.

이 큰 틀을 바탕으로 앞에서 제시한 다양한 조건을 충족시킬 수 있는 모티브나 상황을 생각해 보았습니다. 이번에는 고려해야 할 조건이 많다 보니 메모에 아이디어를 적으면서 시행착오를 겪는 시간이 길었던 것 같습니다. 또, **이때 생각한 것을 모두 그림에 반영한 것도 아닙니다.** 제가 좋아하는 모네와 뭉크는 이번 테마에도 어울릴 거라고 생각했지만, 막상 실제로 작업해 보니 모네와 뭉크의 표현을 사용할 곳이 좀처럼 없었습니다. 그래도 이 시점에서 이것저것 생각해 두면 이후의 작업 과정이 확실히 편해집니다.

애니메이터 에노키도 하야오 씨, 일러스트레이터 메바치 씨의 피로연을 위해 그린 웰컴 보드. 이 책 표지 일러스트의 기초가 되었다.

구도를 검토하다

웰컴 보드로 그린 동물과 숲, 그리고 '자연과 어우러진 건축'이라는 주제가 희미하게 보이기 시작했습니다. 다음은 구도를 생각해 봅니다. 어떠한 공간이나 무대 장치를 설정할 것인가, 주인공이 되는 모티브는 무엇일까, 그것을 어떠한 앵글이나 화각으로 잘라낼 것인가. 여기서도 생각해야 할 것은 여러 가지인데 곧바로 정답을 도출하지 못하는 경우도 많기 때문에 **구성안을 몇 가지 메모처럼 그렸습니다.** 이번에는 대충 일곱 패턴 정도의 상황을 그려보았습니다. 물론, 메모이므로 극히 러프한 형태입니다. 그중에서 실제로 선택한 것은 세로로 퍼진 숲의 공간을 올려다보는 구도였습니다.

책의 표지는 세로로 길기 때문에 위아래로 공간의 확대와 역동성을 만들어야 합니다. 인간의 눈은 좌우는 한번에 잘 파악하지만, 상하를 파악하는 것은 서툰 감이 있어서 세로로 공간을 만들면 눈이 아찔한 구도를 만들 수 있습니다. 실제로 이번 그림은 땅에서 바로 위 하늘까지 화면에 잡히듯, 약간 어안렌즈로 촬영한 것처럼 퍼스를 구부리는 방법으로 했습니다.

이번에는 인물이 주역은 아닌 것 같아서 인물이 무엇을 하는지는 이 단계에서 자세히 결정하지 않습니다. 이젤을 세워서 그림을 그릴지, 아니면 계단을 올라가서 위를 향할지 패턴을 몇 가지 떠올려보는 정도입니다. **구도의 목적은 공간의 확대나 인물의 배치를 대략적으로 검토하는 것입니다.** 갑자기 세밀하게 그리기 시작하면 시선의 흐름이나 전체적으로 주고 싶은 인상 등을 나중에 변경하는 것이 어려워지기 때문에 가급적 이 단계에서 전체의 이미지를 굳힙니다.

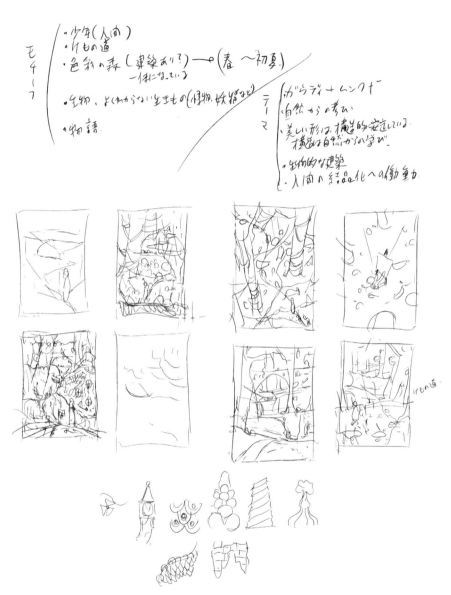

구도를 검토하기 위해 그린 러프한 메모. 앵글과 대략적인 사물 배치만 담았다. 위는 모티브나 주제를 정리하기 위한 메모.

러프를 그려 공간을 만들다

대략 구도가 정해지면 그것을 바탕으로 러프를 그립니다. **러프 단계에서 건물과 인물, 나무, 동물 등 구체적인 모티브와 무대 장치를 배치해 구도를 형상화합니다.**

그렇지만 구도 단계에서도 시행착오를 겪을 수 있습니다. 이번에도 중간까지 그렸던 러프를 버리는 순간이 한 번 있었습니다. 중간까지 그린 러프에서는 앞쪽에 큰 계단 모양의 건물을 배치해 인물이 올라가는 구도를 이루고 있었습니다. 그런데, 이 상태로는 그림의 포인트가 앞의 인물이나 건물로 모여 버리기 때문에 원래 표현하고 싶었던 세로 공간의 확대는 나오기 어렵고 굴곡이 궁핍해져 버립니다. 깊숙이 펼쳐진 숲의 공간에 존재감이 없어져 시선이 빨려 들어갈 만한 역동성도 없어져 버렸던 것입니다.

그래서 앞쪽의 육중한 건물을 중간에 꿈틀꿈틀 위로 뻗은 탑으로 바꾸고, 다시 소실점을 올려 숲속까지 공간이 넓어지도록 구도를 수정했습니다. 모두 세로에 퍼스가 있고 앞에 인물이 있다는 점에서는 동일하지만, 공간의 확대 방법이나 시선을 끄는 방법은 완전히 다릅니다. 수정 후의 러프에서는 생물들이 움직이는 넓은 공간이 주역이 되고 있습니다.

또한 이 단계에서는 동물의 위치나 수, 종류 등은 구체적으로 생각하지 않습니다. 이번에는 공간 속에서 생생하게 생활하는 동물을 무수히 그려야 했기 때문에 우선은 공간을 확정하고 나중에 동물을 배치해나가는 것이 그리기 쉬울 것이라고 생각했습니다.

공간이나 무대를 먼저 만들 것인지, 모티브가 있는 상태에서 공간을 생각할 것인지는 그때그때 다릅니다. 이번에는 전자였지만 애니메이션의 레이아

웃을 생각할 때 등은 캐릭터의 액션이 있는 공간을 생각하는 경우도 많습니다. 그래서 공간 배치를 먼저 정해 버리면 나중에 그린 캐릭터가 움직이고 싶은 장소에 오지 않게 되어 결국 공간부터 다시 그리는 상황이 되기도 합니다. 만들고 싶은 장면이나 액션, 포즈 등이 명확하게 정해진 경우는 거기서부터 역산하여 무

최종적으로 채용된 러프. 구도나 건조물의 형태 등은 거의 실전에 가까운 형태로 완성되었다. 띠가 들어가기 전이므로 인물은 땅바닥에 앉아 위를 올려다보는 구도를 이루고 있다.

대 장치나 공간을 생각해 가는 것이 무난합니다.

공간이 먼저인가, 모티브가 먼저인가. 어쨌거나 자신이 이제부터 그릴 그림에 대해 어떤 방법으로 그리면 낭비 없이 효율적으로 그릴 수 있을까를 의식하면 러프의 레벨이나 최종 마무리가 좋아집니다.

그림의 '이야기'를 구상하다

러프 단계에서 그림의 배경에 있는 스토리를 생각해 두면 리얼리티나 표현의 깊이, 통일감을 주기 쉬워집니다. 그것이 어떤 장면을 그린 것인지, 어느 한 순간을 잘라낸 것인지가 확실하면 인물의 표정이나 몸짓도 그리기 쉬워지고 **설득력 있는 디테일을 만들 수 있습니다.**

이번에는 '동물 길'이라는 장면을 설정했습니다. 동물 길은 인공적으로 만들어진 것이 아니라 동물들이 다니며 만들어진 산길입니다. 아무도 밟지 않은 땅을 스스로 한 걸음씩 개척해 나가는, 일반적이지 않은 삶의 방식을 비유하는 말로 사용됩니다. '그림을 그리는 것' 역시 동물 길을 가는 것과 같다는 메시지를 이면의 테마로 생각했습니다.

동물 길을 염두에 두면 캐릭터의 설정도 어렴풋이 보이기 시작합니다. 청년은 길이 없는 길을 가는 여행 중인지도 모른다. 평온한 길은 아닐지 몰라도, 자신의 페이스로 즐겁게 가고 있어서인지 초조해하는 기색 없이 자신만의 시간을 보내고 있다. 이 청년이 어디에 도달하는지는 아직 모른다…. **그런 배경을 상상하면 언뜻 보기에 어수선해 보이는 일러스트도 통일감이 있는 '하나의 장면'으로 그리기 쉬워집니다.**

동물들을 파란색으로 통일하거나 전설에 나오는 동물을 혼합하는 것도 동물 길이라는 설정에 따른 결과입니다. 숲속의 동물 길인 것을 감안해도 사람이 발을 들여놓지 않을 것 같은, 다른 세계 같은 느낌을 최대한으로 강조하고 싶어 이러한 형태가 되었습니다. 자연과 비현실성, 자연과 인공물을 융합시켜 그리고 싶은 것이 저의 취향이기도 합니다.

참고로, 왼쪽 아래 여우의 발밑에는 히라가나로 '동물'이라고 그려져 있습

니다. 무대 설정을 만들어두면
이러한 작은 소재를 몰래 숨기
거나 즐길 수 있습니다.

처음에 생각한 러프. 앞의 인물이나 건물의 존재감이 크고 안쪽에 공간을 만들기 어려운 구도로 되어 있었다. 최종 러프와 비교해 보자.

러프 단계의 배색 사고방식

러프 단계의 배색에서는 화면 전체 색상의 균형을 대략 결정해야 합니다. 색상은 한꺼번에 모든 색으로 칠할 수 있는 것이 아니므로 **한 색상씩 차례대로 그려 나가면서 전체 밸런스를 확인하며 중간중간 조정합니다.** 우선 자잘한 채색은 무시하고 전체를 한두 가지 색으로 채웠습니다. 이번에는 건물과 지면을 녹색으로 하고, 그것보다 조금 어두운 나무들을 보라색으로 칠합니다.

여기에서 명암에 차이를 두거나 같은 계열의 색을 나열하여 디테일을 조금씩 채워 갑니다. 전체를 한번 채색해 두면 나머지는 그 차이점을 생각해 색을 채색하기만 하면 되므로 무슨 색을 사용하면 좋을지 쉽게 고를 수 있습니다.

이번에는 그러데이션을 사용하지 않고 실선 안을 단일 색상으로 칠하는 이른바 셀화적인 색칠 방법을 사용했습니다. 이 경우 아무래도 배색이 밋밋해지기 쉬우므로 한 가지 색으로 칠하고 싶은 부분을 같은 계열의 색으로 여러 색으로 나누어 채색하였습니다. 예를 들어, 빨간색 한 가지로 칠하고 싶은 부분을 분홍색이나 옅은 빨간색 등으로 나누어 채색하면 셀화적인 채색 방법이라도 정보량을 늘려 단조로운 것을 피할 수 있습니다.

배색에 대해서는 제3장에서도 언급한 것처럼 숲의 녹색을 베이스로 생물의 파란색을 메인으로 하고, 거기에 건축의 흰 바탕이나 강조되는 다양한 무늬, 디자인, 장식을 배치했습니다. 배색을 생각할 때는 그러한 **화면 전체에서 색의 밸런스 시점도 감안하여 각각의 모티브의 색을 결정해 가는 것이 많습니다.**

이번에는 마무리할 때 이펙트 추가와 촬영 처리를 거의 하지 않았습니다. 이유는 이번 일러스트가 물리적인 서적의 표지이기 때문입니다. 모니터로 보는 것과 달리 잉크의 입자나 종이의 질감, 빛의 반사나 공기 등, 다양한 노이즈가 들어가기 때문에 일러스트 자체는 깨끗한 채로 두려고 생각했습니다. 그냥 단순한 저의 취향입니다.

그리고 보통 애니메이션을 만들 때도 촬영 처리는 그다지 하지 않습니다. 그건 촬영 처리가 싫은 게 아니라 한정된 시간에 바탕을 조절하는 걸 잘 못하기 때문입니다. 반대로 일러스트를 그릴 때는 시간이 오래 걸려도 되기 때문에 제한 없이 처리를 거듭해 자신의 취향대로 마무리할 수 있습니다.

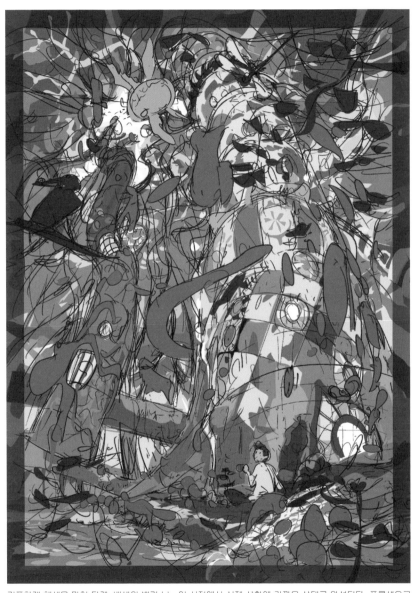

러프하게 채색을 마친 단계. 배색의 밸런스는 이 시점에서 실제 상황에 가까운 상태로 완성된다. 푸른색으로
그려진 동물들은 아직 선화에 가깝다.

선화로 세부를 형상화하다

전체 설계도가 완성되면 청서 단계에 들어갑니다. 일로서 그림을 그리는 경우는 러프 단계에서 관계자의 체크가 한 번 들어가 피드백을 받고 수정하기도 합니다.

이번에는 이 단계에서 문구에 가려지지 않도록 인물의 위치를 조금 위로 옮겨야 할 것 같습니다. 처음에는 청년을 거북이에 태워 보았지만, 도중에 거북이가 너무 평범하다는 생각이 들어 게로 모티브를 변경했습니다. 위치가 높아짐에 따라 청년의 자세나 시선도 약간 바뀌었습니다. 청년이 주인공은 아니지만 얼굴을 이쪽으로 돌리는 것이 좋을 것 같아서 몸의 방향도 조정했습니다.

동물들도 이 단계에서 수나 종류를 확정시킵니다. **여기서 중요한 것은 참고가 되는 자료를 잘 모으는 일입니다.** 이번과 같이 어떻게 착지할지가 보이지 않는 자유도가 높은 일러스트의 경우는 더욱 이미지를 부풀리거나 디테일을 잘 채울 수 있도록 자료 수집에 시간을 들여야 합니다.

여러 번 그린 동물은 보지 않아도 그릴 수 있습니다. 그리는 데 익숙하지 않은 동물은 동물원까지 갈 수는 없어도 도감을 보거나 인터넷에서 검색해야 하지요. 머릿속의 이미지만 가지고 그리면 어딘가 뻔하고 평범한 기호의 재생산이 되어버립니다. 실물을 제대로 보는 것은 정확하게 그리는 것보다 오히려 독창성을 표현하기 위해 중요합니다. 자신의 능력을 키우는 의미에서도 한 번 조사해 두는 것은 중요합니다.

세부를 그릴 때는 세부와 전체를 여러 번 왕복하면서 밸런스를 보면서 그립니다.

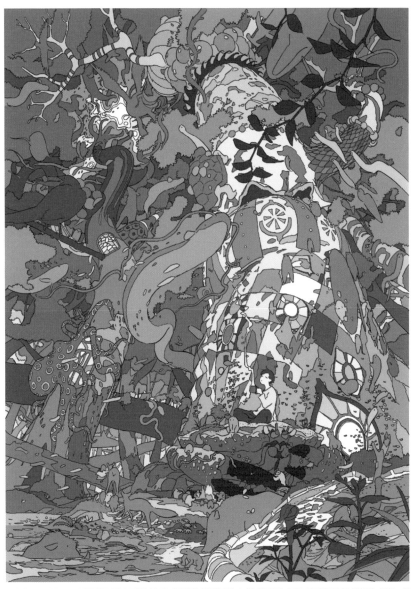

선화와 채색을 끝낸 마무리 일보 직전 단계. 러프의 정밀도가 높기 때문에 선화 단계에서의 변경은 적다. 여기서부터 전체의 밸런스를 보고 디테일하게 그려 나간다.

디지털로 그리는 경우, 확대해서 세부를 그린 다음에 축소해서 전체를 살펴보면 이상할 수도 있습니다.

그 과정에서 '여기에 이런 것이 있으면 재미있겠다'라며 동물을 추가하거나 몇 개의 동물을 조합한 수수께끼의 생물을 그려보기도 했습니다. 러프 단계에서 여기까지 결정하고 나서 청서에 들어가도 좋지만 몇 번이고 같은 그림을 베끼고 싶지는 않았기 때문에 이렇게 진행하게 되었습니다.

화면 중앙의 장어는 러프 단계에서는 '안쪽에서 앞으로 공간을 중개하는 가늘고 긴 무엇인가'를 그리는 것만을 생각하고 있었습니다. 앞과 안쪽 공간을 연결하는 것이 있는 편이 깊이가 나올 것이라는 구도상의 구상이 먼저 있었습니다. 중간에 거북이를 그리려 했을 때는 거북이의 긴 목을 바닥으로 할 생각이었지만 이 안은 결국 없어졌기 때문에 하늘을 나는 장어를 그리기로 했습니다.

최종 작업, 채색을 마무리하다

이번에는 이펙트 추가와 촬영 처리를 하지 않기 때문에 선화 후의 채색이 최종 작업입니다. 이미 러프 단계에서 전체 색감을 결정했기 때문에 그대로 Paint Bucket 툴로 채색해 나갔습니다. 변경한 것은 Curves 기능으로 전체를 약간 밝게 조정한 정도입니다.

디지털 작화의 좋은 점은 나중에 얼마든지 조정이 가능하다는 것입니다. 채색해보고 선이 부족해 보이는 부분은 새롭게 그리기도 합니다. 색감에 대해서도 한 번 조정하기 시작하면 끝이 없을 정도입니다. 또한 이번에는 셀화적인 색칠 방법이므로 Paint Bucket 툴로 한 번에 칠할 수 있지만 파트별로

레이어를 많이 나누면 나중에 조정이 쉬워집니다. 이번 일러스트는 나중에 다양한 조정을 할 필요가 없었기 때문에 단일 레이어에 한 번에 채색했습니다.

이번 채색에서 마음에 드는 포인트는 멧돼지가 목욕하고 있는 왼쪽 아래 진흙 더미입니다. 러프 단계에서는 하늘색 물방앗간이었지만 동물을 추가하는 동안 이곳을 진흙 장소로 만들고 싶어져서 진흙 더미로 만들었습니다. 이렇게 그리면서 아이디어를 추가해가면 재미있습니다.

표지 일러스트 완성!

채색 후에 시간을 두고 보거나 표지 디자인에 맞춰 확인해보면, 고치고 싶은 부분이 나타납니다. 마지막으로 그것들을 조정하여 표지 일러스트를 완성합니다.

완성 후의 감상은, 평상시에는 별로 할 수 없는 작화 방법을 시도할 수 있었고 새로운 발견이 있었던 것이 좋았다는 것입니다. 그림을 마무리하는 과정에서 자신의 실력이 늘어나면 성취감도 있습니다. 또한 웰컴 보드에서 비슷한 모티브와 배색을 한 번 시도해 보았기 때문에 크게 벗어나지는 않을 것이라는 안정감도 있고, 적당한 긴장감으로 그릴 수 있었습니다.

한 장의 그림을 완성하는 데는 나름대로 긴 시간이 걸립니다. 약간이라도 도전할 부분이 없으면 그림과 씨름하는 동안에 질려 버리게 됩니다. 그런 의미에서 **그리기 전에 자신의 동기가 떨어지지 않게 그리는 방법을 생각해 두는 것도 좋은 그림을 그리는 데 있어서 중요한 작업 과정이 될지도 모릅니다.** 그런 점에서 이번에는 잘 되었다고 생각합니다.

완성 일러스트. 청색 동물들에게 투명한 효과가 추가되었고, 섬세한 선을 전체에 더 그려서 그림의 밀도가 높아지고 입체감이 생겼다.

저자가 영향을 받은
애니메이터

작화 기술을 익히면서 주로 신인 시절에 영향을 받은 애니메이터의 작품을 소개합니다. 선배들의 다양한 작품을 반복해 보면서 그리는 방법이나 표현 방법에 많은 영향을 받았습니다.

☐ 이소 미츠오 「BLOOD THE LAST VAMPIRE」(2000)

이소 씨의 매력 중 하나는 리얼리티 표현력이며 비현실적인 상황에서도 놀랄 만한 리얼리티를 느끼게 해줍니다. 비록 한순간의 움직임일지라도 몬스터의 존재감을 높이는 효과가 있어 그 번뜩이는 아이디어는 일종의 발견인 것 같습니다.

☐ 타나베 오사무 「GOLDEN BOY」(1995)

리얼리티를 주는 현실적인 표현이 능숙하고 만화적인 데포르메를 활용하면서도 캐릭터의 감정이 세세하게 그려져 있습니다. 특히 어린이 작화를 동경합니다. 이 작품에서는 애니메이션에서도 이렇게 자연스러운 동작이나 연기를 그릴 수 있다는 것을 깨달았습니다.

☐ 유아사 마사아키 「짱구는 못말려 : 핸더랜드의 대모험」(1996)

유아사 씨의 데포르메를 보면 정말 기분이 좋습니다.

적이 지붕 위에서 서로 쫓아가는 장면에서는 물리적 법칙이 높은 레벨로 변형되고, 동시에 만화적이고 코믹한 표현도 충분히 포함되어 있어 그 균형 감각이 절묘합니다. 화면을 통해 즐거움이 전달됩니다.

☐ 타나카 아츠코 「루팡 3세 : 풍마 일족의 음모」(1987)

타나카 씨가 다룬 자동차 추격은 지나치다고 생각될 정도로 화면에 놀이가 담겨 있습니다. 경찰차도 사람처럼 움직이고 있고, 애니메이터의 리듬이 화끈하게 폭발하고 있습니다. 보통은 '이 정도면 되겠지'라고 브레이크를 밟을 때 서슴없이 액셀을 밟는 것이 타나카 씨의 매력이라고 생각합니다.

◻ 나카무라 유타카 「카우보이 비밥」(1998)

나카무라 씨는 계속 성장하는 액션 애니메이터의 거장입니다.

뛰어난 액션 센스의 번뜩임과 장난기가 화면에 넘치는데, 그런 일을 계속하는 게 얼마나 어려운지를 생각하면 항상 감탄하게 됩니다. 이 작품은 나카무라 씨를 알게 된 인상 깊은 작품입니다.

◻ 마츠모토 노리오 「NARUTO 나루토」(2005)

마침 제가 신인 시절에 133화를 보고 혼자 그려낸 물량의 정도와 높은 퀄리티에 감동했던 작품입니다. 그것을 가능하게 하는 것은 능숙한 그리기에서 오는 압도적인 속도와 뛰어난 이미지 표현력이라고 생각합니다. 저 자신이 신인이었던 것도 있었기에 애니메이터도 혼자서 이 정도의 일을 할 수 있구나! 라고 자극을 받았습니다.

◻ 미야자와 야스노리 「즐거운 무민 가족」(1991)

미야자와 씨의 작화는 천재적인 번뜩임이 있어 화면에서 다양한 아이디어를 발견할 수 있습니다. 화풍에도 독특함과 신기한 유쾌함이 있어 청량제 같은 인상을 받는 작화입니다. 그것은 미야자와 씨 인간성의 매력이 아닐까 생각합니다.

◻ 코니시 켄이치 「해수의 아이」(2019)

코니시 씨는 이 작품에서 정밀하고 섬세하게 구석구석까지 신경을 쓴 아름다운 화면을 만들었습니다. 일류 애니메이터인 것은 당연하지만 다양한 도안에서 높은 대응력과 평범하지 않은 작품 만들기의 고집에는 언제나 놀랍니다.

◻ 이노우에 토시유키 「전뇌 코일」(2007)

이노우에 씨는 애니메이터계의 거인입니다. 작품을 선택하지 않고 질, 양, 속도 어느 쪽으로도 높은 레벨로 실현해 버리는 종합적인 능력이 있어 애니메이터의 귀감 또는 표본이라고 생각합니다. 이노우에 씨의 작품을 비유하자면 도자기와 같은 아름다움이 있고, 화면에서 전해지는 무게감과 공간표현의 설득력도 대단합니다.

실전편

작가로서
살아남기 위해서

취미나 혹은 일로서
그림을 계속 그리기 위해
필요한 것은 무엇인가.
동기를 유지하는 방법이나 경력에 대한
생각 등 '작가로 살기' 위한 기술을
남김없이 솔직하게 이야기합니다.

작가로 살기 위해서

'취미로 그리는 것'과 '일로 그리는 것'의 차이

어떤 입장에서 그림을 그리고 싶은지에 따라서 필요한 조언도 달라집니다.

왜냐하면 그림을 '그리는 것'과 그림을 '계속 그리는 것'은 다르고, '취미로 그림을 그리는 것'과 '직업적으로 그리는 것' 또한 다릅니다. **그림을 잘 그린다고 해서 계속 그림을 그릴 수 있는 것도 아닙니다.**

독자 중에도 '그림 그리는 것을 좋아하는데 직업으로 삼아야 할지 고민하고 있다'라고 하는 분들이 많습니다. 그 고민을 좀 더 세분화하면 그림 그리는 것을 직업으로 할 수 있을 정도의 능력이 되는가, 그림만으로 먹고 살 수 있는지 불안하다, 일러스트를 부업으로 할 수 없을까, 직업으로 하면 그림 그리는 것이 싫어지게 되는 것이 무섭다, 등 사람마다 다양합니다.

저 자신도 17년간 애니메이터로 활동하면서 나는 이대로 괜찮은지 종종 갈등해 왔습니다. 신인 동화맨으로 시작해 원화나 작화 감독, 감독을 맡게 되고 나중에는 애니메이션 스튜디오를 시작했지만, 이는 나름대로 **어떻게 그림을 계속 그릴 것인가**를 생각한 선택의 결과입니다. 이것은 나에게 있어서 삶의 선택인 것입니다.

일러스트레이터나 만화가, 캐릭터 디자이너 등 다양한 의미로 그림을 그리는 일은 세상에 많이 있습니다. 물론 각각의 업무 내용에 차이는 있지만 '일로서' 그린다는 의미에서는 공통되는 부분이 많습니다. 이번 장에서는 애니메이터로서의 경험에 근거하여 '계속 그리는' 것에 대해 제 이야기를 공유하겠습니다. 그것이 옳고 그른지는 몰라도 하나의 예로서 참고는 될 것입니다.

그럼 먼저, '취미로 그리는 것'과 '일로 그리는 것'의 차이에 대해 구체적으로 생각해 볼까요?

일로서의 그림과 취미로서의 그림의 차이는 간단합니다. **일로서 그림을 그린다는 것은 누군가에게 필요한 그림을 그리는 것입니다.** 일로서의 그림에는 반드시 그 그림이 필요한 사람이 있습니다. 시청자나 손님은 물론이고, 더 직접적으로 그림이 필요한 것은 일을 발주하는 클라이언트나 감독입니다. 그 사람들이 어떠한 그림을 필요로 하기 때문에 그 주문대로 그림을 그리고 대가를 받습니다.

이 '필요'는 여러 곳에 나타납니다. 동화를 그리는 사람(동화맨)이 존재하는 것은 원화와 원화 사이에 그림이 필요하기 때문입니다. 원화를 그리는 사람이라면, 그림의 콘티나 설정에 맞추어 캐릭터를 움직이기 위한 그림을 스케줄대로 그려야 합니다. 그 그림이 아무리 아름다워도 원화를 무시한 동화를 그리거나, 콘티나 설정에 어긋난 원화를 그려버리거나, 스케줄을 지키지 못하면 일로서 대가를 치를 가치가 없어집니다. 그러니까 당연히 내 마음대로 그릴 수 없지요.

또, 한번 일을 구하게 되면 몸이 망가지거나, 슬럼프로 잘 못 그리겠다거나, 감수가 마음에 들지 않는 등 **여러 가지 사정이 있더라도 의뢰인의 조건을 충족시키는 그림을 끝까지 계속 그려야 합니다.**

한편, 취미로 그림을 그리는 경우는 어떨까요? 자신의 시간을 사용해 좋아하는 그림을 그리는 것이므로 아무런 제약이 없습니다. 그것은 자신 이외의 누군가의 '필요'에 의한 것은 아니기 때문에 그 그림이 만약 그려지지 않아도 아무도 곤란하지 않습니다. 언제, 무엇을, 어떻게 그리든 용서받을 수 있고 서툴든 잘 그리든 상관없습니다.

결번이 되어버린 컷. 여름의 상징인 매미를 그리면서 계절감을 보강했다. 매미는 좋아하는 모티브.

일로서의 그림은 스스로 자유롭게 발표할 수 없지만, 취미로 그린 것이라면 자유롭게 할 수 있습니다. 인터넷 혁명으로 발표할 수 있는 장소가 세계로 확대되었으므로 SNS의 '팔로워' 수나 '좋아요' 수 같은 다른 사람으로부터의 평가를 동기로 삼아도 좋고, 반대로 남에게 보이지 않고 자신만의 즐거움으로 계속 그려도 좋습니다.

따라서 이미 그림 그리기를 좋아한다면 **취미 삼아 느긋하게 그리는 선택은 충분히 '행복한 삶'이라고 생각합니다.** 쓸데없는 스트레스를 받으면서 그림을 그릴 필요도 없고, 싫어하는 그림을 그릴 필요도 없고, 그리고 싶지 않을 때 그릴 필요도 없습니다.

왜 계속 그리고 싶은가를 생각하다

'그림 그리는 것을 좋아하기 때문에 그림 그리는 일을 직업으로 한다'라는 것이 행복한 삶의 방법이라고는 할 수 없습니다. 그래도 그림을 직업으로 하는 선택지에 대해 생각하고 싶다면 먼저 자신이 왜 그림을 그리고 싶은지 알아야 합니다. 그것을 알면 자신의 생활 방식이나 그림과의 관계를 선택하기 쉬워집니다.

저 같은 경우에는 원래 그림 그리는 행위로 얻는 여러 가지 쾌감이 있었습니다. 그것을 더욱 맛보고 싶었기 때문에 '그림을 잘 그리고 싶다', '계속 그리고 싶다'라고 생각하게 된 거지요. 학생 때도 처음부터 애니메이터가 되고 싶다는 생각을 강하게 했던 건 아닙니다. 단지 회사원이 되어 흥미가 없는 일을 계속해 나가는 것은 무리라고 느꼈기 때문에 좋아하는 것을 하면서 살고 싶다고 생각했습니다. 그리고 좋아하는 것 중에서는 상대적으로 그림을 가장 잘 할 수 있을 것 같았습니다(격투 게임도 아주 좋아했지만, 당시는 '프로게이머'는 생각하지 않았습니다).

애니메이터가 되고 나서도 그러한 원래의 동기 이외에 목표나 야심이 있던 것은 아니고 단지 눈앞의 일에 정신없이 임하고 있었습니다. '빨리 생각하는 대로 그릴 수 있게 되고 싶다', '지금 그릴 수 없는 것을 그릴 수 있도록 하고 싶다'라는 마음이 강했기 때문에 처음에는 눈앞의 일에 임하는 것만으로 충분했습니다.

그래도, 당시는 그림을 그리는 것만으로 먹고 살 수 있는 것이 기뻤지만 스트레스를 받는 일도 많았습니다. 역시 일은 일이기 때문에 꼭 좋아하는 그림을 그릴 수 있는 것은 아니고, 무조건 애니메이터의 일이 최고라고 말할 수 있는 것도 아니었습니다. 그런 와중에 '되도록 재밌게 계속 그리고 싶다'라는 동기가 어느새 더해지게 된 것입니다.

즉, 저의 경우는 '그림을 그리며 생활하고 싶다', '그림을 즐겁게 계속 그

'edge2 concept magic'에 기고한 일러스트. 정신을 차리고 보니 모닥불을 그려버렸다.

리고 싶다'라는 생각이 강했던 것이지 애니메이터가 되는 것을 목적으로 했던 것은 아니었습니다. 취미로만 그린다는 선택지는 처음부터 없었지만, 계속 그릴 수만 있다면 애니메이터가 아니어도 좋다고 생각했습니다. 그러므로 앞으로 애니메이터를 그만두는 한이 있더라도 그리는 것을 그만두는 선택은 하지 않을 것입니다.

'일로서' 그림 그리는 것의 장점

일로서 그림을 그리는 것의 최대의 장점은 그리는 일에 전념할 수 있는 '보수' 입니다. 물론 지금은 인터넷상에서 크리에이터에게 지불할 수 있는 수단이 늘어나 손쉽게 수익을 낼 수 있지요. 덕분에 취미로 그리더라도 어느 정도 돈을 벌 수 있게 되었습니다. 다만 그것만으로 먹고살 만한 수익을 올리는 것은 거의 프로가 되는 것과 같은 정도의 난이도이고, 실현하기에도 다양한 시행착오나 재능이 필요합니다. 보수를 받기 위한 것뿐이라면 일이 더 쉬울 것입니다.

그 외의 장점은 애니메이션 업계에서 말하면 '효율적인 기술의 습득 환경'이나 '비즈니스 파트너와의 만남', '그리는 것이 당연한 반강제적인 노동 환경' 등을 들 수 있습니다. 하나씩 설명하겠습니다.

지금은 그림을 그리기 위한 기술서와 참고서가 아주 많아서 독학으로도 충분히 배울 수 있습니다. 그러나 독학도 사람에 따라서 적합, 부적합이 있다고 생각합니다. 왜냐하면 목적이 애매하거나 그리기 위해 무엇을 습득해야 하는지 모르면 효율적이지 못한 학습을 끝없이 반복하게 되기 때문입니다.

그러나 일의 경우는 쓸데없는 배움이 거의 없습니다. 필요한 그림은 미리 정해져 있고, 그것을 효율적으로 그리기 위한 기술 교육만 이루어집니다. 그

래서 신인 동화맨은 마냥 선 긋는 법만 배우는 것입니다. 다만, 그것은 어디까지나 '**필요한 그림을 그리기 위한 기술**'이지 자신이 그리고 싶은 그림과는 관계가 없다는 점에는 주의가 필요합니다. 그 단련을 한다고 꼭 자신이 그리고 싶은 그림을 그릴 수 있게 된다고는 할 수 없습니다.

한편, 일로서 하지 않았다면 배울 수 없었던 기술들이 많이 있습니다. 예를 들어 애니메이션의 경우는, 타인이 설정한 도안이나 주문에 근거해 그리는 힘이 필요합니다. 다양한 그림을 구분하는 응용력과 유연성을 익힐 수 있지요. '유일무이한 그림을 그리는 힘'을 갖는다기보다는 '**다양한 화풍**'으로 그릴 수 있고, '**그림을 움직이게**' 할 수 있으며, '**삼라만상을 표현**'하는 능력을 갖출 수 있습니다. 오래도록 업계에서 살아남으면 그야말로 어떤 주제라도 사회에서 통용되는 품질의 그림을 자유자재로 그릴 수 있게 됩니다. 이것은 그림으로 먹고사는 데는 매우 큰 무기입니다(다만, 채색을 훈련하는 기회는 한정되어 있으므로, 어디까지나 선화에 한정된 이야기입니다).

숙련자가 그림을 수정해 주는 환경도 자신의 그림을 객관적으로 볼 수 있기에 매우 중요합니다. 취미는 물론 그림과 관련된 직업을 통틀어서도 그런 환경은 드물 것입니다. 일러스트레이터나 만화가와 달리 애니메이션은 집단적으로, 공통의 그림을 품질 좋게 그려야 하므로 처음부터 기술은 공유할 것을 전제로 생각합니다. 그것도 회사 단위의 이야기가 아니라 애니메이션 업계 전체를 아우르는 것으로, **선배들의 방대한 시행착오를 거친 기술을 배울 수 있습니다.**

또, 일을 통한 다양한 만남도 귀중합니다. 프로의 현장에는 우수한 사람이 많고, 일을 통해 아주 가까운 인간관계를 얻을 수 있습니다. 저도 각각의 특기 분야를 가지고 있거나 확실한 실적을 남기고 있는 분들을 많이 만나고 있

습니다. 자신의 능력에 따라 다양한 기회를 만날 수 있습니다.

마지막으로 그리는 것이 당연한 반강제적인 노동 환경에 관해 설명하겠습니다. 일하는 현장에서는 **필요한 그림을 그리지 못하면 무능하다는 소리를** 듣고, 먹고 살기 위해서는 계속 그려야 합니다. 그 환경은 배움을 지속시키기 위해 중요합니다. 취미라면 자신이 잘하는 그림을 그리기만 해도 되지만, 일이라면 그렇게 되지 않습니다. 요구하는 수준에 미치지 못할 때는 가차 없이 피드백이 돌아오지요. **요구하는 수준에 비해 무엇이 부족한지를 프로가 제대로 판정해 주는 것은 그것만으로도 큰 배움이 됩니다.** 제가 초보자 시절에는 '전문학교나 미대에서 배우는 기술은 업계에 들어가 동화를 한두 달만 하면 몸에 익는다'라는 말을 자주 들었습니다.

적성에 맞고 안 맞고는 있을 수 있지만, 저처럼 게으른 버릇이 있거나, 싫증을 잘 내거나, 자주적으로 꾸준히 단련하는 것이 서투른 사람에게는 **자신이 도망칠 곳이 없는 상황으로 몰아넣는 것이** 성장으로 연결됩니다. 또, 생활이 걸려있기 때문에 필사적으로 배우려고 하고, 매일 그림만 그리기 때문에 그리는 양이 방대해집니다. 만약 취미만으로 이만큼의 그림을 계속 그리라고 하면 거의 불가능할 것입니다.

혹시, 진심으로 그림에 몰두하고 싶은 사람이나 독학으로 계속 그릴 자신이 없는 사람이라면 그림을 직업으로 하는 선택지를 생각해도 좋습니다. 별로 알려지지 않은 사실일 수 있지만, **애니메이터로 일할 뿐이라면 처음부터 그림을 잘 그릴 필요는 없습니다.** 물론 성장이 없으면 살아남기 어렵겠지만 문은 나름대로 열려있습니다. 장래 일러스트레이터로 독립하고 싶거나 만화가가 되고 싶은 사람도 애니메이션 업계에서 몇 년간 경험을 쌓는 선택지는 나쁘지 않을지도 모릅니다.

계속하면 기회가 온다, 기술이 있으면 살아남을 수 있다

애니메이션 업계가 키웠기 때문에 지금의 제가 있지만, 애니메이션 만들기는 굉장히 힘들어서 단순히 시간과 노력만 생각한다면 대가가 합당하다고 생각할 수는 없습니다. 그래서 제 자녀에게 이 일을 권할 수 있느냐고 물으면 솔직히 권하지 않습니다.

단지, 최근 들어 꼭 그렇다고 단언할 수 없다고 생각하게 되었습니다. 제작이 힘든 것은 예나 지금이나 변함이 없지만, 애니메이션 업계의 노동 환경도 조금씩 개선되고 있습니다. 또, 최근에는 업계 외의 상황도 일본 경제에 연동되어 악화하고 있는 것 같으므로 **상대적으로 애니메이션 업계가 그렇게까지 나쁘게 보이지 않는다고 느낍니다.**

기술만으로 먹고 살 수 있는 업계라고 해도 체력이 따라주지 않아 도중에 이탈하는 사람은 많은데 제작되는 작품 수는 줄어들지 않아 업계는 만성적인 일손 부족입니다. 그래서 출세욕이 없어도 **일을 계속하다 보면 자동으로 기회가 오고** 10년만 계속하면 상당한 경험을 쌓게 되지요. 제가 20대에 작화 감독으로 발탁된 것도 제 능력을 인정받은 것도 있지만 업계의 구조가 그렇게 만들었기 때문입니다.

일손이 부족하기 때문에 되돌아오기도 쉽습니다. 애니메이션 업계에서 다른 크리에이티브 업계로 이직하는 사람이 많은데, 이들은 몇 년 후에 다시 돌아와도 환영받습니다. 제가 신인 때 한 유명한 애니메이터가 농담으로 '애니메이션 업계는 살인자가 되어도 돌아올 수 있다'라고 하더군요. 당시에는 과연 어떨까 싶었지만, 그 말이 맞는 것 같습니다.

그리고 **애니메이션 기술이 해외에서 통용이 되는 것도** 큰 매력입니다. 제가 프랑스 안시 국제 애니메이션 영화제 프로그램에서 작화 기술에 대해 강의

를 했듯이 일본의 작화 기술은 아직 해외에서 우위를 차지하고 있습니다. 또 국내에 좋은 일자리가 없다면 해외로 시야를 돌려도 좋습니다. 기술력만 있다면 언어의 장벽도 넘을 수 있습니다.

그러고 보면 **애니메이션 업계에서 얻을 수 있는 장인으로서의 기술은 나름대로 쓸모가 있다고 할 수 있습니다.** 일단 애니메이터는 수요가 많아 유리한 상황이 계속되고 있어 굶어 죽을 일은 없습니다. 10년 후의 미래도 어떻게 될지 모르는 세상이기 때문에 일단 생계 걱정이 없다는 것만으로도 상당히 좋을 것 같습니다.

'자기 투자'라는 개념

제가 새내기였던 15년 전에 비하면 지금은 선택지가 훨씬 풍부합니다. 일과 취미가 완전히 별개의 것이라는 생각은 크리에이터의 세계에서는 맞지 않습니다.

예를 들어, 취직하지 않아도 자체 작업을 3년간 열심히 하거나 SNS에 그린 것을 매일 올리면 충분히 기회로 연결될 가능성이 있습니다. '팔로워' 수나 '좋아요' 수가 많으면 그것만으로 일이 들어오기도 하지요. 이미 일과 취미의 경계가 모호해지기 시작하고 있는 것처럼, 프로와 아마추어의 구분 자체도 그렇습니다. 선택지가 많아졌기 때문에 무엇을 하면 좋을까 고민하는 사람도 개중에는 있겠지만 선택지가 없는 것보다는 훨씬 낫습니다. 나도 만약 지금 시대에 그림을 그리기 시작했다면 좀 더 다양한 가능성에 눈이 쏠렸을 것입니다.

만약 내가 지금부터 애니메이터 인생을 다시 시작한다면 이른 시일 내에 개인 작업을 시작할지도 모릅니다. 그것은 자신의 작품을 만들고, 이름을 알리는 것이 하나의 '자기 투자'이기 때문입니다.

예를 들어, 그림 그리는 기술을 배우는 것도 하나의 자기 투자입니다. 힘들게 노력해야 얻을 수 있거나 특별한 능력이 필요한 기술일수록 다른 사람들은 쉽게 따라 할 수 없습니다. 요컨대 **간단히 얻을 수 있는 기술일수록 상품화(일반화)되기 쉽고, 그 기술은 가치를 잃기 쉽습니다.**

작품을 만드는 것도 마찬가지로 투자로 생각할 수 있습니다. 비록 자체 작업이라도 애니메이션을 만드는 것은 쉽게 흉내 낼 수 있는 일이 아니기 때문에 작품이 자기 고유의 재산이 됩니다. 그것은 일러스트나 만화도 마찬가지입니다. 만약 언젠가 자신의 작품을 만들고 싶다는 목표가 있다면 미숙하더라도 우선은 만들어서 공개하는 것이 중요합니다(자신이 성숙해지는 것을 기다리는 것도 방법이지만). 꾸준히 만드는 것을 10년이나 계속하면 애니메이션이라도 몇 개의 작품은 완성될 것입니다. 그것이 남의 눈에 띄면 하나의 계기가 되어 작품을 만드는 의뢰가 들어오는 기회를 잡을 수도 있습니다. **기회를 잡으려면 그 기회를 잡을 수 있는 장소에 진을 쳐 두는 것도 중요합니다.**

작품 만들기는 그것이 바로 수익으로 이어지지 않아도 미래를 보면 자산이라고 할 수 있습니다. 일반적으로 투자는 빠르면 빠를수록 얻을 수 있는 수익이 커진다고 알려져 있습니다. 이른바 복리 계산이 효과가 있다고 하는데요, 복리는 저금에 이자가 붙었을 때 그 이자를 원금(본전)에 산입해 운용하는 것으로, 같은 이율이라도 세월이 지날 때마다 얻을 수 있는 금액이 자꾸자꾸 증가해 갑니다. 이처럼 꾸준히 작품을 축적해 나가면 단순하게 자신의 실적이 증가하는 것뿐만이 아니라 작품들을 통해서 자신을 알릴 기회가 증가해 새로운 일이나 인맥을 얻기 쉬워집니다. **말하자면 자신이 일할 뿐만 아니라, 자신의 과거의 작품도 일하게 되는 것입니다.**

또한, 옛날 같으면 애니메이션을 개인이 제작한다는 것은 상상도 할 수 없

는 일이었지만 현대에 와서는 비교할 수 없을 정도로 쉽게 도전할 수 있습니다. 게다가, 젊은이들은 시간이란 무기를 가지고 있기 때문에 작품 만들기라는 분야에서는 젊으면 젊을수록 이익이라고 말할 수 있습니다. 또한 작품 제작을 통해 얻은 기술력을 밑천으로 더 많은, 더욱 훌륭한 작품을 만들 가능성이 커집니다.

한마디로 투자라고 이야기했지만, 사람에 따라 리스크의 허용도는 달라집니다. 리스크를 판단하고 크게 도전하고 싶은지, 앞만 보고 견실하게 나아가는 것이 좋은지, 아니면 그 양쪽인지, 자신이 어떤 생활을 하고 싶은지에 따라서 선택은 달라집니다.

또, 언제 결과를 낼 것인가 하는 인생 설계의 문제도 생각할 필요가 있습니다. 1년 안에 결과를 내고 싶은지, 아니면 10년 이상 계속 활약하고 싶은지, 혹은 50년 후에 큰 결과를 남기고 싶은지에 따라 인생 설계는 완전히 달라집니다. 그에 따라, 예를 들어 애니메이터를 시작하고 처음 5년을 어떻게 보내는지도 달라지지 않을까요?

좋은 스트레스와 나쁜 스트레스

'기술에 대한 투자'라고 하면 '젊었을 때 고생은 사서도 한다'라는 옛말이 생각납니다. 실제로 절반 정도는 맞는 이야기지만, 그래도 자신을 보호하는 방법은 알아 두는 편이 좋습니다. 애니메이션 업계는 아직도 작업의 양이 많아 심신이 망가지는 사람도 많기 때문입니다.

가장 큰 적은 '건강에 대한 무관심'과 '스트레스'입니다. 그림 그리는 작업은 몸에 계속 무리를 줍니다. 장시간 같은 자세, 오른팔 혹사, 눈 혹사, 일광욕 부족 등, 말하자면 그림을 그리는 행위는 인간으로서 불건전한 행위입니

다. 여기에 수면 부족, 운동 부족, 편식 등이 더해져 몸은 해를 거듭할수록 너덜너덜해집니다.

언뜻 몸이 건강하지 않아도 그림은 그릴 수 있다고 생각할지 모르지만, 일로서 그림을 그리는 경우는 육체노동과 비슷한 면이 있습니다. 그래서 그림 그리는 일도 운동선수와 같은 컨디션 관리가 필요하고, 운동선수의 퍼포먼스가 컨디션의 좋고 나쁨에 영향을 받는 것처럼 **그림 그리기도 컨디션에 따라 그림의 퀄리티가 크게 좌우됩니다.**

정신건강도 중요합니다. 제작은 집착하면 할수록 심신에 무리를 줍니다. 일로서 할 때는 다른 사람과의 마찰도 완전히 피할 수 없지요. **기술적으로 하지 못하는 일을 할 수 있게 되려면 어느 정도의 스트레스가 발생하게 됩니다.**

하지만 말할 것도 없이 스트레스는 심신에 해롭습니다. 작가로서 자신을

개성이 반영된 한 장. 자신을 마주하는 것이 중요해진다.

성장시키면서 동시에 몸을 지키기 위해서는 어떻게 하면 좋을까요? 제 경험으로 말하자면 스트레스의 원인을 찾아 '좋은 스트레스'와 '나쁜 스트레스'를 구별하는 것이 중요합니다. 스트레스에 적절하게 대처하기 위해서는 먼저 **스트레스의 원인이 무엇인지 자각해야** 합니다. 그 스트레스가 필요한 것인지 아니면 불필요한 것인지를 살펴보고 불필요하다면 최대한 피하는 방법을 생각해야 하는 거지요.

'좋은 스트레스'란 할 수 없는 일을 마주할 때 생기는, 자신의 능력을 키워주는 스트레스입니다. 이 필요한 스트레스를 회피해 버리면 할 수 있는 것에만 몰두하게 되어 자신의 능력을 키울 수 없습니다. 반면 '나쁜 스트레스'는 원인을 알 수 없는 스트레스나 자신의 허용범위를 넘어버리는 스트레스입니다. 자신이 통제할 수 없는 스트레스이기도 합니다.

또한 스트레스에 적절하게 대처할 수 있는지는 장기적인 목표가 명확한지에 따라 달라집니다. 목표가 뚜렷하면 자신이 직면한 스트레스에 대해 '**이것은 배움을 위해 필요한 스트레스니까 참자', '이 스트레스는 더 이상 견딜 수 없으니 피하자**'라고 판단하기 쉬워집니다.

그것이 가능해지면 '이것을 할 수 있게 될 때까지 노력하자'라거나 '앞으로 몇 개월 안에 끝나니까 버티자' 등 구체적인 것을 생각할 수 있게 됩니다. 그런 것이 없는 상태에서 그저 견디거나 그저 피하는 **끝이 보이지 않는 스트레스를 받고 있으면 위험합니다.** 스트레스를 관리할 때도 역시 자신이 왜 그리고 싶은가에 대해 자각할 필요가 있습니다.

또한 피할 수 있는 스트레스라면 피하는 것도 중요합니다. SNS에 그림을 올리는 것도 타인의 반응에 민감한 사람에게는 강한 스트레스 요인이 됩니다. 힘든 일은 전혀 아무렇지 않은데 그러한 정신적인 스트레스는 견딜 수

없는 사람도 있습니다. 거기서 괜히 버티지 말고 맞지 않으면 맞지 않는 대로 빨리 철수하는 것도 자신을 지키기 위한 중요한 선택이라고 생각합니다.

또, 같은 스트레스라도 그때의 기분 상태나 계절, 날씨, 시기에 따라 스트레스의 정도가 달라집니다. 심신의 상태가 나쁘거나 다른 스트레스가 겹치거나 하면 같은 일이라도 견딜 수 없는 스트레스로 느껴집니다. 그러니까 스트레스를 관리하는 경우에는 컨디션도 함께 관리해야 합니다.

하지만 막상 스트레스가 꽉 찬 상태가 되면 올바른 자기 판단을 하기도 어려워집니다. 피로나 괴로움을 자각하면 가족이나 주위의 친구에게 자신의 심신 상태를 상담하고 객관적인 의견을 들어야 합니다. 그리고 **무엇보다 잘 자야 합니다.**

계속 그리기 위한 사고방식

단련을 '놀이'로 하다

연습으로 그림을 그리든, 일로서 그림을 그리든, 그림 그리는 작업에는 지루하고 귀찮은 작업들이 자꾸 생깁니다. 그것을 그대로 다 받아들이면 힘들어지므로 **자기 나름대로 놀이를 찾는 것도** 중요합니다.

수험 공부 자체는 좋아하지 않아도 높은 점수나 순위를 얻기 위해 게임 감각으로 임해 결과를 얻었다는 사람이 많습니다. 그것이 잘 맞는 타입의 사람은 그림에 대해서도 그러한 게임 감각을 도입해도 좋을 것입니다.

예를 들면, SNS나 투고 사이트에서 높은 평가의 수나 랭킹의 목표를 세우는 것이 격려가 된다면 추천합니다. 단지, **타인의 평가에 맞추느라 피폐해지**

는 사람이나, 반대로 너무 목표에 맞추다가 자신이 그리고 싶은 그림을 잃어 버리는 사람은 맞지 않습니다. 또, 그림 그리는 기술을 알려주는 책을 보면서 하나하나의 스텝을 차례로 완성해나가는 감각으로 임하는 방법도 있습니다.

이러한 게임 감각의 대처법은 매너리즘 방지에도 효과적입니다. 직업적으로 그림을 그리다 보면 이전의 작업과 비슷한 화풍이나 모티브를 요구할 때가 있습니다. 또 자신의 이름을 내세우는 경우에도 어느 정도 화풍을 고정해야 작가로서의 이미지를 확립할 수 있기 때문에 일정 기간 통일감 있는 화풍으로 그릴 필요가 있을 수도 있습니다. 물론, 같은 것을 그리거나 결과를 예측할 수 있는 작업을 확실히 해내는 것도 모종의 쾌감이 있다고 생각합니다. 단지 그것만 그리면 지루하고, 원래 그림 그리는 작업 자체가 나름대로 힘들기 때문에 그 시간을 지루한 상태로 보내는 것은 고통스럽기까지 합니다. 그럴 때는 조금이라도 **실험을 섞어 그려 가는 것**은 효과가 있습니다.

예를 들면, 지금까지 그려 본 적이 없는 모티브를 그려보거나 데포르메의 방법을 바꾸어 보거나 지금까지와는 다른 배색으로 해보는 등, 그림의 스타일을 크게 바꾸지 않아도 되는 작은 실험을 반복하면 조금이라도 신선한 기분으로 그림을 마주할 수 있습니다.

등산에 비유해도 좋습니다. **동물들이 다니는 길이나 아무도 가지 않은 길을 가는 편이 즐겁게 계속 걸을 수 있습니다.** 정비된 등산로는 이미 결승점이 정해져 있고, 예상치 못한 것을 만날 확률도 낮습니다. 다소 위험하더라도 마음을 졸이고 두근거리며 정상을 향해 가고 싶은 마음이 있지요. 그림의 세계라면 등산처럼 발을 헛디뎌서 굴러떨어지는 일은 없을 테니까요.

또는, 해답이나 정보를 차단하고 대응하는 방법도 있습니다. 게임 공략 방법을 보지 않고 클리어하는 것을 목표로 하는 것과 같은 느낌일지도 모릅니

다. 기술서나 참고서를 보기 전에, 우선은 자기 나름대로 시행착오를 겪어봅니다. 그쪽이 시간이나 노력이 더 필요하기 때문에 언뜻 보면 우회하는 것으로 보이지만 고생한 만큼 경험치는 늘어납니다. 숙달이라는 관점에서는 그편이 질리지 않고 좋은 경험을 할 수도 있습니다. 저는 뭐든지 즐겁게 대처하는 것을 좋아하기 때문에 **스스로의 의욕 저하를 막기 위해 이것저것 해보는 편입니다.**

정신 관리에 대해서도 동일하게 생각할 수 있습니다. 약해져 있을 때는 주변과 자신을 비교하기 쉽지만, 그것은 결과적으로 자신의 능력을 떨어뜨리고 점점 악순환에 빠져 버립니다. 그럴 때도 자신이 제대로 신이 날 수 있는 놀이를 생각해야 합니다.

죽을 염려가 없다면 무슨 일이 일어날지 모르는 길을 가는 게 즐겁다.

그림 그리는 시간을 '최대화'하다

그림 실력을 향상하기 위한 지름길은 **그림과 마주하는 시간을 최대화**하는 것입니다. 한 장이라도 더 그리고, 하루라도 더 그리고, 되도록 생각하면서 그리는 것이 가장 **빠른** 지름길입니다.

만약 바로 성과를 내고 싶다거나 프로로서 해나갈 힘을 기르고 싶다는 각오가 있다면 여기서 조금 리스크를 감수하고 시간을 내도 좋습니다. 여기서 말하는 리스크란 외식이나 여행, 게임 등의 사치를 줄이고 생활비용을 절감하면서 무리 없이 자유로운 시간을 내는 정도입니다. '**학교를 그만둔다**'라거나 '**본업을 그만둔다**' 등의 큰 리스크는 권장하지 않습니다. 안이하게 큰 리스크를 취해 버리면 배보다 배꼽이 커져 버릴 수 있으므로 승산이 있는 일부 사람 이외에는 추천하지 않습니다.

또, 젊고 단출해야만 자유시간을 만들 수 있다고 생각할지도 모르지만, 본업이 궤도에 올라 생활 기반이 안정된 사람도 의외로 시간을 내기 쉽습니다. 지금은 수명도 길어지고 나이를 먹어도 새로운 도전이 가능한 시대이기 때문에 나이를 이유로 포기할 필요는 없습니다.

그런 말을 하다 보면 많은 사람이 '그렇게까지 해서 그림을 그려야 할까'라는 생각을 하기도 하지만, **중요한 것은 프로가 되는 것이 아니라 '계속 그리는 것'**입니다.

덧붙여서 이야기하면, 그릴 수 있는 시간이 한정되어 있어도 질리지 않기 위해 꽤 효과 있는 공부는 한 장의 그림을 빠르게 그리는 것입니다. 또는, 그려주는 것을 목표로 하지 않는 것이라고도 말할 수 있습니다. 그림 실력 향상이라는 의미에서는 한 장의 그림을 확실히 시간을 들여 완성하는 것도 효과는 있지만, 하루 두 시간씩 일주일에 걸쳐 그리게 되면 의욕이 오래가지 않습니

다. 시간이 없다면 그 시간에 그릴 수 있는 그림만 그려도 됩니다. 또 중간에
마음이 변해서 그릴 마음이 없어져 버린 그림을 무리하게 계속 그릴 필요도
없습니다. 그림을 완성하는 것이 목적이 아니기 때문에 빨리 다음 그림을 그
리기 시작해도 됩니다.

그리고 싶은 걸 모를 때는

그림을 계속 그리다 보면 '그리고 싶은 것을 모르게 되는 경우'가 있습니다.
그렇다기보다는, '그리고 싶은 것'이 분명할 때가 더 드문 것 같습니다. 이제
부터 그림을 그리기 시작하려는 사람이나, 또는 지금 그리는 것에 어려움을
겪고 있는 사람에게 전하고 싶은 것은 그리고 싶은 것이 없는 것을 너무 심각
하게 인식하지 않아도 된다는 것입니다.

　그리고 싶은 게 없을 때는 눈앞에 보이는 것을 적당히 그려보는 게 좋습
니다. 책상을 보았을 때 눈에 들어오는 펜이나 지우개 같은 것이라도 좋습니
다. 사진집이나 도감 등을 모아 두면 모티브 선택을 고민하지 않아도 됩니다.
어쨌든 중요한 건 '이걸 그리고 싶다'라는 마음이 생기지 않아도, 그다지 신경
쓰지 않고 손을 움직여 보는 것입니다.

　또, 그릴 때 본인이 재미있어하는 모티브를 스스로 깨닫지 못하는 경우도
있지요. 예를 들어, 어린 시절에 좋아했던 것을 생각해 보세요. 저는 벌레를
좋아해서 벌레 그림을 그릴 때는 신기하게도 작업이 어렵지 않았습니다. 그
래서 제 작품에도 자주 등장합니다. 너무 어렵게 생각하지 않아도 손이 움직
이는 대상을 중요하게 여기거나 자신이 그리면서 힘들지 않은 모티브를 몇 개
준비해 두는 것을 추천합니다.

한숨 돌리기 위해 그린 낙서 일러스트. 길가에 떨어져 있던 장갑을 보면서 그림책 속 '장갑'이 생각났다.

휴식할 때는 '다른 세계'로 가다

휴식을 취하는 방법에 대해서는 사람에 따라 다양한 의견이 있습니다. 팔이 무뎌지거나 일이 없어지는 것이 무서워 쉬지 않는다는 사람도 있지만, 악화해서 일 중독이 되면 큰일이므로 주의가 필요합니다.

제 경우에는 그리지 않는 시기가 아무리 길어도 신경 쓰지 않는 타입입니다. 1, 2개월 정도는 신경 쓰지 않고 쉴 수 있습니다. 그 기간에 솜씨가 떨어질 수도 있다고 생각합니다. 여기서 **'솜씨가 떨어진다'라는 건 이때까지 무의식적으로 그려왔던 일을 할 수 없게 된다는 뜻입니다.**

이는 해석 여하에 따라 플러스로도 마이너스로도 볼 수 있습니다. 지금까지 할 수 있던 것을 자연스럽게 할 수 없게 된다는 의미에서는 마이너스일지

도 모르지만, '손버릇의 감각을 리셋할 수 있다'라고 생각하면 플러스입니다. 다음 일에 대해 준비를 한다는 의미에서, 전에 했던 일에서 익힌 손버릇을 일단 리셋할 수 있다면 쉬는 것도 플러스로 작용합니다.

애니메이션에서는 다양한 화풍의 그림을 구분해야 합니다. 애니메이터라고 해도 한 작품이 오랫동안 이어져 같은 화풍의 그림을 수천, 수만 장 그리다 보면 그 작품의 화풍이 손버릇이 됩니다. 그림이라기보다 기호를 그리는 그런 느낌입니다. 일의 효율적인 측면에서는 그편이 좋지만, 그 대신 그리는 것이 단순한 작업이 되어 그림 그리는 즐거움이 줄어들어 버립니다. 그것은 자신의 동기를 유지하는 데는 별로 좋지 않은 상황이므로 다음 작품을 기분 좋게 만들기 위해서라도 감각을 한 번 리셋하는 것은 필요하다고 생각합니다.

또, 일이 일단락되면 심신이 녹초가 되는 경우도 있습니다. 저는 그럴 때 여행이나 등산 등 아웃도어를 즐길 때가 많습니다. 예전부터 일이 바빠져 한계에 다다르면 주말이나 쉬는 날에 산에 올랐습니다. 같은 세대의 애니메이터와 함께 스노클링이나 스키, 캠핑, 낚시, 등산 등을 한 적도 있었습니다. 함께하던 동료가 점점 일 때문에 스케줄이 맞지 않게 되어 어느 시기부터는 혼자서 북 알프스(히다산맥)나 남 알프스(아카이시산맥)에 가게 되었습니다. 사람 사귀는 것에 지쳐 버려서인지 마을에서 벗어나고 싶어졌습니다. 살짝 신변의 위협을 느낄 정도의 자연이 **일상과는 분리된 다른 세계라는 느낌이 있어 재충전할 수 있는 것 같습니다.** 동물의 기적을 느낄 수 있는 곳에서 노숙을 하며 무서운 경험을 한 적도 있지만 그때의 기분전환 효과는 매우 컸습니다.

그러한 자연에의 동경 같은 것은 작품에도 나타나 있습니다. 「SHISHI-GARI」는 그러한 취향이나 동경이 전면으로 드러나 있고, 이 책의 표지 일러스트에도 그 경향이 나타나 있습니다.

요즘은 산에도 잘 가지 않아서 그런지 정신을 차리면 모닥불 그림을 그리고 있습니다. 그 밖에도 건물이나 사람보다 수목이나 식물, 벌레, 동물만 그리고 있는 것 같습니다. 바쁘거나 싫증이 나거나 피로가 쌓여 쉬기도 전에 지쳐 버려서 '이제 애니메이션은 지긋지긋해'라고 생각해도, 결국 휴식하는 사이에 점점 그리고 싶은 생각이 돌아와 '역시 나는 그림을 그리고 싶어 하는 사람이구나'하고 깨닫게 됩니다.

애니메이션 업계에 대한 생각

왜 스튜디오 두리안을 만들었나

작화 기술의 책에서 회사 설립에 대한 이야기를 하는 것은, 이것도 어떻게 계속 그리면서 살 것인가와 깊게 관련되어 있기 때문입니다.

창업하게 된 계기 중 하나는 「플립 플래퍼스」에서의 감독 경험입니다. 이 작품에서는 제5장에서도 재차 언급할 테지만, 여러 가지 고생이 있었습니다. 감독은 전체 기획을 구축하고, 큰 노력을 기울여 하나의 작품을 만듭니다. 거기에서 나와 같은 방법으로 만들면 작품 형태에 따라 고용된 감독이 아니라 오너라는 선택지도 있으면 좋겠다는 생각을 했습니다.

그것은 고용된 감독을 하지 않겠다는 것이 아니라, **자신만의 성에서 작품 만들기에 전념할 수 있는 환경도 갖고 싶다는 것입니다. 고용되는 쪽과 오너는 각각 장단점이 있어서 어느 쪽이 좋다고 단언할 수 없습니다. 단지, 저는 그 양쪽의 장점에 매력을 느꼈기 때문에 법인화를 단행했습니다.

예를 들어, 「SHISHIGARI」와 같은 영화제작이나 그 외에도 다양한 것에

도전하고자 할 때는 법인으로 하는 것이 선택지가 넓어집니다. 노하우의 계승이나 인재 육성 차원에서도 오너인 것이 메리트가 많다고 생각합니다.

또한 애니메이션 제작 스튜디오를 시작하게 된 결정적 이유는 나가노 유키라는 파트너였습니다. 나가노는 본즈의 미나미 마사히코 씨 밑에서 프로듀서를 하고 있었고, 대표작으로 「모브 사이코 100」, 「붉은 머리의 백설 공주」 등이 있습니다. 저와는 「강철의 연금술사 : 미로스의 성스러운 별」에서 만나 현장 책임자의 역할을 곁에서 지켜봤습니다. 나가노와 공동이라면 이인삼각으로 다양한 도전을 할 수 있을지도 모른다고 생각해 저의 권유로 스튜디오 두리안이 시작되었습니다.

애니메이션 스튜디오라고 해도 작은 법인이고, 필요하지 않으면 큰 회사로 키울 생각도 없습니다. 저도 창업했다고는 하지만 가능한 한 단출한 상태

'스튜디오 두리안' TOP 페이지 (2021년 5월 기준)

로 있고 **싶기 때문에** 당분간은 이대로 계속할 생각입니다. 물론 작품 제작을 위해서라면 상황에 따라 규모를 바꿀 수도 있겠지요.

독립이라는 선택지

애니메이션 제작이 디지털 환경이 되고 개인도 충분히 작품을 만들 수 있게 되면서 향후 애니메이터계에서도 개인이 작은 법인을 설립하는 움직임이 증가하지 않을까 생각합니다.

저희가 빨랐던 건 한마디로 심의를 충분히 하지 않고 시작했기 때문입니다. 이제부터 시작할 사람들은 더 단단히 준비하고 실행할 겁니다. 두리안도 지금은 순조롭지만 앞으로 계속 잘될지 어떨지는 잘 모르겠습니다. 회사경영을 하고 있으면서도 앞일은 좀처럼 간파할 수 없는 상황이지만, 우선 애니메이터로서 먹고살 수 있다는 자신감은 있으므로 그다지 불안하지는 않습니다 (그렇지만 향후 스태프를 늘리는 쪽으로 방향을 돌린다면 이야기는 완전히 달라진다고 생각합니다).

지금의 애니메이션 업계는 어디든 일손이 부족하기 때문에 일은 많지만, 언제 이 상황이 악화할지는 모릅니다. 하지만, 그렇게 되었을 때 당황해서 다른 일을 하려고 해도 늦기 때문에 뒤처지지 않기 위해서라도 **새로운 기술을 익히거나 다른 업계의 동향에 대해 신경을 쓰고 있습니다.** 최근에는 3D CG 소프트인 Blender도 공부하려고 생각하고 있습니다.

또한 해외 애니메이션 업계에 대해서도 예의 주시하고 있습니다. 유럽과 미국에서는 손으로 그린 애니메이션보다 3D CG가 주류이므로 지금은 아직 손으로 그린 애니메이션이라는 점에서 차별화할 수 있습니다. 그러나 서서히 일본 애니메이션을 보고 자란 세대나 인터넷을 통해 애니메이션을 보고 영향

을 받은 젊은이가 등장하고, 그들 나라의 형식으로 재해석해서 손으로 그린 애니메이션을 제작하는 사례도 많아졌습니다.

중국의 「나소흑전기 : 첫 만남편」 등을 봐도 일본 애니메이션의 영향을 느낍니다. 지금 중국의 애니메이션 산업은 급속도로 확대되고 있기 때문에 일본에서도 새로운 일자리를 창출해 나갈 것입니다. 아직 일본 애니메이터의 기술력은 시장에서 높은 위치를 점하고 있어서 중국에서는 일본 연봉의 3배를 주더라도 뽑고 싶어 한다는 소리도 들립니다. 중국 애니메이터가 일본 애니메이터보다 훨씬 더 많이 벌고 있다는 이야기도 있지요. 재미있는 변화지만, 그것이 일본에 어떤 영향을 가져올지 확실히 알 수는 없습니다.

애니메이션은 다 같이 만드는 것

그림 그리는 일 중에서도 **애니메이션 제작이 특수한 것은 '집단으로 만든다'라는 부분입니다.** 물론 그것이 재미이자 묘미이기도 하지만 그 일이 스트레스나 답답함이 될 수도 있습니다.

특히 책임자의 입장이 되면 남의 그림을 계속 부정해야 하는 것이 정신적으로 힘들어집니다. 자신의 이상향에 다가가려 할수록 거기서 조금이라도 어긋나는 표현을 허용할 수 없게 되니까요. 책임자의 고집이 너무 강하면 스태프들의 사기는 떨어지고 결과적으로는 작품의 질이 떨어질지도 모릅니다. 그렇게 되면 기껏 팀으로서 힘을 모으고 있는 의미가 없어집니다. 지금은 우수한 스태프도 확보할 수 없는 상황이기 때문에 더욱더 자신이 노력하지 않으면 일을 떠맡게 되어 악순환이 되어 버립니다.

그래서 애니메이션은 혼자서 만드는 것이 마음 편하고 좋다고 생각할 때도 있습니다. 「스페이스☆댄디」의 원화를 전부 직접 그리거나 「SHISHIGARI」

를 소수정예로 만든 것도 그런 이유 때문입니다. 다만 애니메이션을 혼자서 계속 만드는 것은 여러 가지 자원의 문제도 있기 때문에 이것은 이것대로 높은 장벽입니다.

게다가 집단으로 만드는 재미도 만만치 않습니다. 스스로는 생각하지 못했던 아이디어나 생각지도 못한 재능과 만날 수 있는 것도 매력이고, 자신의 능력을 뛰어넘는 작품을 만들 수 있는 것도 집단 제작의 좋은 점입니다. 책임자가 되어 의식이 바뀐 것은 때로는 적극적으로 게으름뱅이가 될 필요도 있다고 생각하게 된 부분입니다. 그것은 즉, **뜻대로 되지 않는 것도 허용할 수 있는 여유**를 가지는 것입니다. 그렇게 함으로써 팀의 전력을 최대한으로 활용할 수 있는 경우도 있습니다.

다만, 그러한 일에만 몰두하다 보면 이번에는 자신의 욕구를 최대한 충족시킬 수 있는 작품을 만들고 싶다는 생각도 듭니다. 역시 어느 쪽에도 임할 수 있는 것이 가장 이상적인 상태입니다. 최근에는 일러스트레이터로서의 일도 하고 있지만 일러스트는 애니메이션과 달리 대부분의 작업을 혼자서 진행할 수 있고 단기간에 끝낼 수 있기 때문에 즐거운 기분으로 임할 수 있습니다.

애니메이터를 그만두려고 생각했던 시기

이 장의 마지막으로서 애니메이터를 그만두려고 생각했던 시기의 이야기를 하겠습니다.

애니메이터로서 활동한 지 10년 정도 되었을 때로 기억합니다. 애니메이션 업계에서 경험할 수 있는 일들은 대체로 경험했고 나름대로 능력이 생겼다고 느꼈던 시기여서 한번 다른 일을 해보자는 생각이 들었습니다.

학창 시절에 게임회사에 흥미가 있었던 터라 게임에 관련된 일을 해보고

싶다는 생각이 들어 닌텐도에 이력서를 냈었습니다. 닌텐도를 선택한 이유는 어린아이들을 위한 게임을 만들 수 있을 것 같아서입니다.

최근 애니메이션 일은 심야 애니메이션이 중심이며, 어린이를 위한 작품은 결코 많지 않습니다. 전에 닌텐도의 「젤다의 전설 : 바람의 지휘봉」을 플레이했을 때, 셀 애니메이션 풍의 터치로 그려지는 세계관에 매력을 느껴 그런 일을 저도 해보고 싶다고 생각했습니다.

하지만, 결국 서류전형 도중에 그만두고 말았습니다. 아직 애니메이션의 세계에서 할 수 있는 일이 있으리라 생각했기 때문입니다. 결국 그 후 다른 곳에 이력서를 보내는 일은 없었지만, 그래도 이때 다른 업계로 옮기는 것을 진심으로 검토해 보길 잘했다고 생각합니다. 다시 한번 자신이 일하고 있는 환경이나 내 주변에 있는 기회에 대해 진지하게 생각할 기회가 되었고, 일에 대한 책임감이 커졌습니다.

그리고 경력이 10년을 넘기던 시기에 만화책을 한 작품 그려준 적도 있었습니다. 일이 하나 일단락된 후에 한 달간 휴가를 내고, 그 사이에 30페이지 정도의 스토리 만화를 한 편 그려야겠다고 생각했습니다. 이것도 학창 시절에 만화가가 되고 싶었는데, 실제로 만화를 한 편 다 그려본 적은 없어서 이참에 한 번 성공체험을 만들고 싶었기 때문입니다. 그래서 기한만 정해서 어쨌든 끝까지 그려보는 걸 목표로 했습니다. 비록 결과는 좋지 않았지만, 어떻게든 무사히 기한 내에 완성할 수 있었습니다. 게임 만들기를 혼자서 하는 것은 꽤 어려울 것 같지만, 만화라면 만들 수 있다는 것을 알았기 때문에 기회가 된다면 다시 그려보고 싶은 생각이 있습니다.

이렇게 되돌아보면, **오늘날까지 계속 그림을 그릴 수 있었던 것은 애니메이터라는 직업에 구애받지 않고 다양한 방법을 시도해 왔기 때문인지도 모릅니다.**

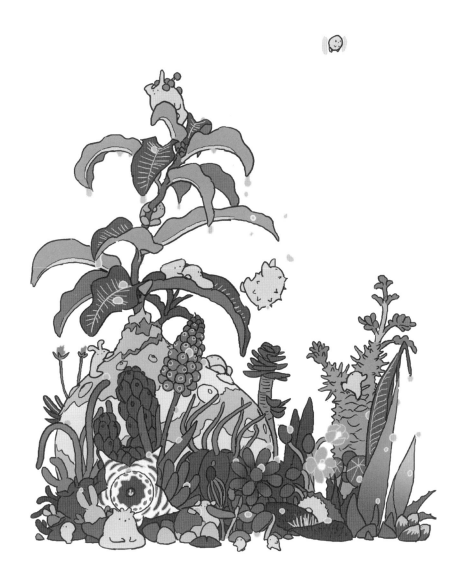

수렵·채집의 기쁨

이 책에서 자주 자연이나 생물을 좋아한다고 언급했습니다. 지금도 일에 지치면 휴식을 취하기 위해 등산이나 캠핑을 합니다. 자연의 매력은 치유뿐만이 아닙니다. 무엇이 일어날지 모르는 위험한 장소로서의 자연, 말하자면 '야생'의 자연에도 계속 끌리고 있습니다.

생각해 보면, 하굣길에 풀숲에서 생물을 찾거나 쉬는 날에 메뚜기나 딱정벌레 등을 잡거나 했던 것도 '사냥'이라는 모티브 취향이 나타나는 원천이었는지도 모릅니다. 매일 풀숲을 보고 있으면 점점 사냥에 능숙해집니다. 점차 그곳이 사마귀가 있는 풀숲인지, 풀무치가 있는 풀숲인지도 알 수 있게 됩니다. 그런 답을 발견하는 감각이 재미있었는지도 모릅니다. 그림이 아니었다면 생물에 관련된 일을 했을지도 모른다는 생각이 들 정도로 어릴 때부터 자연스럽게 생물을 좋아했습니다.

사냥에 대한 동경은 지금도 있기 때문에 긴 휴일이 생기면 산에서 물고기와 벌레를 잡거나 정글에 가보고 싶다고 생각하지만 좀처럼 실행에 옮기기는 어렵지요. 그래서 '도시에서 할 수 있는 사냥'이라고 해서 공원에서 매미를 잡아서 살짝 조리해서 먹기도 합니다. 최근에는 매미 사냥이 금지된 공원도 있으니 공개적으로 말할 수는 없습니다만.

그런 감각은 수렵·채집 생활을 무대로 그린 「SHISHIGARI」에도 반영되어 있습니다. 사냥은 말하자면 숨어 있는 동물과 도망치는 동물이 서로 속고 속이는 행위라고 생각합니다. 무슨 일이 일어날지 모르는 자연을 상대로 자신이 해답을 잘 찾았을 때는 큰 기쁨이 찾아옵니다.

일에서도 정답이 미리 정해져 있는 것보다 어쩔 줄 모르는 상태에서 스스로 답을 찾는 것이 좋습니다. 지금은 이전보다 앞을 내다볼 수 없는 시대가 되었기 때문에 더 재미있습니다. 현대 사회에 대해서도 수렵·채집 생활과 공통되는 즐거움을 찾고 있는 것은 확실합니다. 저는 역시 '아무도 가지 않은 길'을 좋아합니다.

제 **5** 장

초실전편

오시야마는 어떤 방법으로 그림을 그려왔는가

애니메이터로 데뷔해서
'두리안'을 설립하기 전까지 다룬
수많은 작품.
그중에서도 저자의 경력을
이야기할 때 빼놓을 수 없는
작품들을 선정하여 제작에 얽힌
추억을 되돌아봅니다.

애니메이터 수업 시절 - 지벡에서 독립까지

입사 후 첫 번째 장벽 - 「창궁의 파프너」 시리즈(2004~)

「창궁의 파프너」는 지벡에 입사한 후 처음으로 원화를 담당했던 작품으로 애니메이터로서의 실질적인 데뷔작입니다. 같은 시기에 그렸던 것은 「록맨 에그제 BEAST」, 「마법선생 네기마!」, 「엘르멘탈 제라드」 등이었고, 그중에서도 파프너는 로봇으로서도 복잡한 형태이며 스스로가 잘 그리지 못한다는 것을 자각하게 해준 작품이었습니다.

파프너는 전투기처럼 보는 각도에 따라 모양이 크게 다르거나, 인간과는 다르게 여러 관절이 휘어지는 방식을 취하기 때문에 그것을 이미지화하기가 힘들었습니다. 멈춰있는 그림도 그리기 힘든데 이걸 움직여야 하니 더 힘들지요. 액션을 그릴 때 어떻게 몸을 움직이고 있는지를 머릿속에서 시뮬레이션하지 않으면 금방 이상하게 되어버립니다. 캐릭터도 히라이 히사시 씨 디자인으로 그림의 선이 많아 지금 생각하면 신인 원화맨이 하기에는 어려운 작품이었습니다. 애니메이션 일은 자신이 잘하는 그림만 그릴 수 있는 것은 아니지만 그림으로 그리기 어려운 것이라도 그려야 한다는 것을 데뷔 직후에 깨달았습니다.

가장 크게 반성한 것은 애니메이션의 기본인, 어느 순간의 모습을 화면의 어느 위치에 그리면 좋은가와 그것을 표시하는 타이밍의 조절을 몰랐던 것이었습니다. 그것은 경험과 학습으로 몸에 익혀야 할 애니메이션의 기본적인 감각입니다. 예를 들어, '캐릭터가 무심코 돌아보는' 동작을 그릴 때 뒤돌아보는 지속적인 동작에서 적절한 얼굴을 하고 있는 순간을 포착해 적절한 위치에

그리고, 적절한 타이밍으로 연속시키지 않으면 이미지대로의 뒤돌아보기는 되지 않습니다.

완성된 애니메이션에서 뒤돌아보아야 할 캐릭터가 뒤돌아보지 않으면 문제가 됩니다. 원래는 원화맨이 시행착오를 겪는 단계에서 움직임의 타이밍을 쉽게 확인할 수 있는 퀵 체커라는 시스템을 사용하여 오류가 없는지 확인하면서 그립니다. 그러나 지벡에는 그 시스템이 없었기 때문에 애니메이션이 완성될 때까지 확인할 수가 없었습니다. 디지털 작화가 보급되어 작업한 그 자리에서 프리뷰로 재생하여 간단하게 잘못된 부분을 확인할 수 있는 지금과 비교하면 너무나도 비효율적이었죠.

지금도 트위터 등에서 그때의 그림이 등장하기도 하지만, 솔직히 제대로 바라볼 수가 없습니다. 하지만 신인이라 성장도 빨라「록맨 에그제 BEAST」최종화에서는 다소 성장한 성과를 화면에서 확인할 수 있었습니다. 만약 지금의 젊은 사람이 그것을 비교한다면 **'이것밖에 못 그리던 사람이, 1년도 지나지 않아 이렇게 바뀌나?'**하고 용기가 생길지도 모릅니다.

대량의 원화를 접하다 – 「극장판 강철의 연금술사 : 삼발라를 정복하는 자」(2005)

이것은 처음으로 지벡 사외의 원화를 담당한 작품으로, 선배인 이시하라 미츠루 씨가 소개해 주어서 참가하게 되었습니다. 제1장에서도 언급했지만, 제작 회사나 각 애니메이터에 따라 애니메이션의 노하우는 차이가 있습니다. 이 작품에 참여하는 모든 스태프가 저에게 있어서는 슈퍼스타였지만, 무엇보다 「카우보이 비밥」의 액션 애니메이터로 알려진 나카무라 유타카 씨가 콘티부터 맡은 배틀 장면의 원화를 맡게 된 것은 행운이었습니다.

그것은 지금까지 경험해 온 노하우와 비교해도 귀중한 경험이 되었습니다.

놀란 것은 원화로 움직임의 순간을 선별할 때 그림의 매수의 차이입니다. 담당 원화를 끝낸 후에 나카무라 씨의 제2원화를 부탁받았는데, 거기에서는 거품 이펙트 작화가 대량으로 그려져 있었습니다.

원래는 원화맨을 효율적으로 작업시키기 위해 원화는 최소한의 매수로 작업하고, 나머지는 동화맨에게 원화 사이의 그림을 할당합니다. 물론 극장판이어서 자원을 호화롭게 사용할 수 있었던 것도 있지만, 하나하나의 움직임을 재현하려고 하는 나카무라 씨의 자세와 이미지의 높은 해상도에 놀랐습니다. 그때까지 제가 몸담고 있던 TV 시리즈와의 차이를 실감한 순간입니다.

지벡 재직 중 후반부에 그림이 성장할 수 있었던 것은 「샴발라를 정복하는 자」 덕분이라고 해도 과언이 아닙니다. 이 시기에 회사 밖의 일을 경험하고, 유튜브를 보면서 지벡의 노하우와 비교할 수 있었던 것이 그 후의 성장을 가속화한 것이 아닐까 생각합니다.

레전드들에게 배우다 — 「전뇌 코일」(2007)

「전뇌 코일」의 현장에 대해서는 제1장에서도 언급했지만, 미처 말하지 못한 배움에 대해 여기서 이야기하겠습니다.

기술 면에서 배운 것 중 하나로 혼다 유우 씨가 그리는 캐릭터나 움직임을 그리는 방법에서 출중한 리얼리티를 느꼈던 경험을 설명하겠습니다. 이소 미츠오 씨나 이노우에 토시유키 씨의 작화에서도 공통적인 부분이지만 **「전뇌 코일」의 현장에서는, 무심한 일상의 동작이나 격렬한 움직임의 리얼리티가 다른 TV 시리즈와 비교해도 높은 수준이라는 생각이 들었습니다.** 처음에 작품을 이해하기 위해 이미 완성된 2화나 제작 도중이었던 1화를 보았을 때 그것을 느꼈지요.

예를 들어, 여자가 달리는 움직임 등은 정형적인 패턴으로 표현되기 쉽습니다. 그러나 「전뇌 코일」에서는 리얼리티를 표현하기 위한 연구를 거쳐 그러한 움직임 안에 아이 같은 팔놀림이나 발의 움직임, 머리카락이나 치마의 나부낌, 가방의 무게, 부드러운 인체의 관절이나 형태 등이 높은 애니메이션 기술로 담겨 있었습니다.

그때까지는 캐릭터를 그릴 때 직접 움직여 보고 그림에 참고하는 일은 있어도 그것을 높은 레벨로 애니메이션으로 표현할 수는 없었습니다. 그래서 '어떻게 그런 방법을 쓸 수 있을까?'하고 내 의식의 사용법에 대해 생각하는 계기가 되었습니다. 이노우에 씨의 원화는 평면에 그려져 있어야 할 캐릭터나 배경을 파악할 수 있을 정도의 리얼리티로 표현되어 있었습니다. 그 그림 안에서 형태를 파악하는 방법이나 원근법에 대한 생각의 단서를 찾았습니다.

이소 씨의 감독 체크도 마찬가지입니다. 시선이나 얼굴의 방향, 움직임 등에 의해 미묘한 감정의 뉘앙스가 표현되어 있고, 표정 하나에도 고집하기 시작하면 끝없는 심오함이 있다고 느꼈습니다.

그러한 일류의 표현과 비교하면, 제가 다른 애니메이션은 너무나 허술한 기억밖에 없어서 방송 이후 다시 볼 수가 없습니다. 작화 감독으로서 막무가내로 배경의 원본 그림이나 레이아웃 러프 원본을 수정하거나, 자원을 잘못 배분하기도 했습니다. 덕분에 자신의 한계를 알 수 있었습니다. 참고로, 나의 동기이며 지브리 출신으로 지금은 '애니메이션 사숙' 활동을 하고 있는 무로이 야스오 씨도, 나와 같은 시기에 이 현장에 참가했습니다. 처지가 비슷해 젊은 두 사람이 이 희한한 현장에서 서로 격려할 수 있었지요.

'나만의 것'이 생길 때까지 - 대작과의 격투

'애니메이터'가 될 수 있었던 기술 - 「도라에몽 : 진구와 초록의 거인전」(2008)

이 작품도 저에게 있어서 전환점 중 하나입니다. 지금까지 이야기한 것처럼, 저는 「전뇌 코일」이 끝날 무렵부터 '생각대로 그릴 수 없는' 상태를 서서히 벗어났습니다. 이 작품은 그 직후에 시작했기 때문에 힘을 잘 발휘할 수 있었던 것으로 기억합니다.

퀵 체커를 처음 사용한 것도 이 현장이라 그런지 큰 실수 없이 원화맨 역할을 할 수 있었던 것 같습니다.

'영화 도라에몽' 시리즈는 캐릭터 조형이 매우 심플하고, 움직이기에 최적인 디자인입니다. 게다가 TV 시리즈보다 화려한 애니메이션을 만들 수 있기 때문에 애니메이터로서의 묘미를 느낄 수 있는 몇 안 되는 작품입니다. 이러한 작품은 젊은 애니메이터에게는 원리를 배우는 데 최적인 교재라고 할 수 있습니다. **만약 지벡에서의 신인 시절에 「도라에몽」을 담당할 수 있었다면 '그림을 움직이게 하는 것'에 대한 의식을 더 빨리 가질 수 있었을 것입니다.**

담당한 장면에서는 지친 몸으로 걷거나, 넘어졌다 다시 일어서거나 양동이를 사용해 연못에서 물을 길어 흘리지 않게 옮기는 등 자연스러운 일상의 동작이나 희로애락을 표현해야 했습니다. 흘러내리는 물이나 피어오르는 연기, 폭발 등 자연 현상의 이펙트뿐 아니라 들어간 것의 형태를 흐물흐물하게 바꾸어 버리는 늪과 같이 물리적인 법칙을 무시한 요소도 등장하는 등, 애니메이터로서 다양한 기본을 시험할 수 있는 장면이 많아 **저의 기술을 하나하나 확인하는 기분으로 작화에 임할 수 있었던 것도** 인상에 남아 있습니다. 생각

하면 지벽 시절에는 원화를 그릴 기회가 거의 없어 자신감을 잃기만 했지만, 이 일을 통해서 '앞으로 애니메이터로서 해나갈 수 있을 것 같다'고 생각할 수 있었습니다.

신에이 동화에서 마츠모토 노리오 씨의 일을 가까이에서 볼 수 있었던 것도 귀중한 체험입니다. 도대체 언제쯤이면 이렇게 매끄럽고 능숙한 원화를 그릴 수 있을지, 일류 애니메이터가 되는 길이 너무 멀게 느껴졌습니다.

이펙트에 강하다는 인식을 확립 – 「에반게리온 신극장판 : 파」(2009)

말하지 않아도 다 아는 이오노 히데아키 씨의 대작입니다. 참가하게 된 건 「전뇌 코일」로 신세를 진 혼다 씨의 소개 덕분이었습니다. 「에반게리온 신극장판 : 서」에서 메카닉 장면의 제2원화를 도와준 적도 있어, 에바의 전투 장면 메카닉 전문요원으로 불렸습니다. 「전뇌 코일」과는 또 다른 계보로 업계에서 유명한 애니메이터의 일을 가까이서 볼 수 있었습니다.

「서」는 TV 시리즈를 재구성한 작품으로, 에바의 디자인이 조금 변화하고 있었습니다. 구체적으로는 크기가 바뀌어 있거나 배 주위의 표현 등이 더 인간다운 형태로 바뀌었죠. 이런 점을 알고 있었던 점이 속편인 「파」에서 작화에 참여하는 데 도움이 됐습니다. 또, 원래 에반게리온은 인조인간이라는 설정으로 구조적으로는 인간과 같은 느낌으로 동작을 그릴 수 있기 때문에, 관절이 인간과 다른 '파프너'에 비하면 상당히 그리기 쉬운 것입니다.

제가 담당한 폭주한 에바 3호기를 초호기가 더미 시스템으로 파괴하는 장면에서는 머리를 지면에 밀어붙일 때의 충격에 맞추어 지면을 부드럽게 물결치게 하고, '지면조차도 부드럽게 움직일 정도의 압도적인 질량과 충격'을 표현할 수 없을까 연구했습니다.

또한, 흩날리는 기와나 땅이 벗겨져 생긴 잔해 등의 체공 시간을 길게 함으로써 언뜻 보기에는 이해하기 어려운 이펙트의 스케일을 크게 만들었습니다. 예를 들어 큰 지진이 일어나는 순간에는 땅이 물결칠 수도 있고 화산 폭발로 하늘 높이 날아올랐던 거대한 암석은 좀처럼 지상으로 떨어지지 않을 수도 있다. 그런 식으로 **비슷한 것처럼 보이는 현상으로부터 상상력을 확장함으로써 실제로는 본 적이 없는 현상에서도 '스케일의 리얼리티'를 표현할 수 있습니다.**

그렇게 이펙트나 메카닉에 집착하면서 그림을 그린 결과, 이 작품을 통해 업계에서는 '오시야마는 이펙트나 액션, 외계'로 인식된 것 같습니다. 실제로, 본편 안에서 캐릭터를 그린 것은 재부팅한 초호기가 제10 사도와 싸우는 장면 한 컷뿐이며, 그것도 뒷모습이었던 것 같지만⋯. 잡지나 포스터 등의 판권 그림에서는 주요 캐릭터를 그렸습니다. 그 작업은 아직도 주위에서 평판이 좋고 캐릭터를 포함하여 한 장이라도 그릴 수 있다는 것을 확인할 수 있는 일이었습니다. 잘 알려진 작품의 볼거리를 담당했다는 자부심도 있어 지금 생각하면 애니메이터로서의 명함이 되었습니다.

또 이때, 「우리들의」에서 쿠츠나 켄이치 씨에게 배운 FLASH를 사용해 디지털 작화를 도입했습니다. 당시 현장에서 디지털 작화를 하는 사람은 없었기 때문에 감독 츠루마키 카즈야 씨나 혼다 씨에게 어떤 것인지를 설명하고, 설득하면서 사용했습니다. 청서에는 사용할 수 없었지만, 이펙트 작화를 중심으로 움직임의 설계 단계에서는 활용할 수 있어 디지털 작화의 가능성을 엿볼 수 있었습니다.

'지브리류'를 배우다 - 「마루 밑의 아리에티」(2010)

「망념의 잠드」에서 작화 감독을 한 덕분에 스튜디오 지브리 출신의 오쿠무라 마사시 씨의 소개로 처음으로 참가한 지브리 작품이 「마루 밑의 아리에티」입니다. 실은 애니메이터로서 취준 활동을 시작했을 때, 타이밍이 늦어 지브리의 모집을 놓치는 뼈아픈 실패를 했습니다. 그래서 설마 업계의 갈라파고스 제도와 같은 존재인 지브리에 내 책상을 둘 수 있을 거라고는 생각도 못 했습니다. 어쨌든 정공법으로 입사하는 것은 무리였으므로 참가할 수 있었던 것은 행운입니다.

옛날부터 지브리 작품은 반복해서 보았고 필름 코믹스나 아트북을 사서 모작한 적도 있었기 때문에 제 나름대로는 '그려본 적이 있는 화풍'이라는 친근감이 있었습니다. 단지, 실제로 일해보니 역시 많은 애니메이션 작품과는 상당히 화풍이 다르다는 것을 재차 실감했습니다.

애니메이터로서 한 작품에 오래 종사하면 아무래도 그 작품의 화풍이 손에 익숙해져 그것이 손버릇이 됩니다. 손버릇은 손이 기억하는 방식으로 빠르고 쉽게 그림을 그릴 수 있다는 뜻으로, 그 작품에 관여하는 동안에는 매우 유용하고 중요한 기술입니다. 그러나 막상 다른 작품으로 옮겨 다른 화풍에 적응해야 할 때는 그 손버릇이 족쇄가 되어버리는 경우가 있습니다. 능숙하거나 서투른 것에 상관없이 누구라도 많이 그리면 그릴수록 무의식적으로 일어나는 현상입니다.

또, 캐릭터 화풍의 통일이라는 의미에서 다른 작품보다 허용도가 좁은 데다가, 지브리의 토박이로서 첫 감독이 된 요네바야시 히로마사 씨의 작품이기도 해 미야자키 하야오 씨의 영향력을 느끼게 하는 가치 기준이 작품 전체에 드리우고 있었습니다. 그래서 화풍을 맞춰나갈 뿐만 아니라 스튜디오 지

브리 작품의 제약이나 가치 기준을 맞춰야 한다는 어려움이 있었죠. 하지만 실력이 생긴 시기여서 현장에서의 평가는 나쁘지 않았습니다.

지브리 화풍의 특징이라고 느낀 것은 **사람의 손으로 움직이게 하는 것에 특화된 간략화나, 따뜻함과 소박함을 느끼게 해주는 둥그스름한 캐릭터, 그리고 그것과는 대조적으로 그려진 배경 그림**입니다. 캐릭터 하나만 보면 '이것으로 화면이 만들어질까'라고 불안할 정도로 단순하고 깔끔한 그림이지만 밀도 있는 배경과 조합되어 상승효과를 낳고 있다고 생각했습니다.

이 작품을 할 때 손으로 그리던 무렵의 디즈니 애니메이션을 떠올렸던 것이 기억납니다. 제가 지브리를 갈라파고스라고 표현하는 것은, 그러한 최근의 애니메이션 양식이 별로 개입되지 않고 진화하는 것처럼 보이기 때문입니다.

그런 배경 때문에 필연적으로 '**더 많은 움직임의 표현을 모색하자**', '**배경에 밀도를 주기 위한 배경 그림을 그리자**'라는 생각으로 작업했습니다. 예를 들면, 실제로는 변화가 아주 적은 물건이라도 존재를 알기 쉽도록 과장해서 움직이는 것을 모색했지요.

또, 당시의 추억으로 인상에 남는 것은 같은 시기에 제작되고 있던 「빵반죽과 계란 공주」입니다. '미타카의 숲 지브리 미술관'에서 방영된 12분 분량의 단편 애니메이션으로, 각본도 감독도 미야자키 씨가 맡았습니다. 미야자키 씨는 「아리에티」를 제작 중인 스튜디오 구석에서 이 작품을 만들기 시작했습니다. 사내의 주력 스태프가 「아리에티」를 찍고 있어서 새로운 스태프가 필요했기 때문에 지벡에서의 동기였던 키타다 카츠히코 씨와 「우리들의」에서 함께 했던 쿠츠나 씨를 소개했습니다. 그 결과 미야자키 씨와 젊은 애니메이터들로 구성된 색다른 팀이 완성되었습니다. 당시 저는 「아리에티」일 때문에

참가하지 못해 '나도 하고 싶다, 동료들과 함께하면 좋겠다'라고 생각했던 것이 기억납니다.

작품에는 계란에 손발이 생긴 심플한 외계 캐릭터가 많이 등장해서 화풍은 이상하지만, 어딘가 귀엽고 그리는 것이 매우 즐거워 보였습니다. 「아리에티」 제작 중에는 관여하지 못했지만, 끝난 후에는 마지막으로 남아 있던 파트의 원화를 할당받아 자연스럽게 합류했습니다. 실은 「아리에티」의 제작 도중부터 키타다 씨와 쿠츠나 씨와 함께 책상을 미야자키 씨 바로 옆에 두었습니다. 미야자키 씨의 그림 콘티와 원화 작업을 가까이에서 볼 수 있었고, 소탈하게 말도 걸어주시고 여러 가지 조언을 들을 수 있었습니다.

예를 들어, 아리에티의 아버지가 집에서 납땜을 하고 있고 그 연기가 피어오르는 컷이 있었습니다. 처음에 저는 실제로 있을 것 같은 스르르 솟아오르는 연기를 그리고 있었는데 **그것을 보고 있던 미야자키 씨가 '연기가 나올 때 훅!하고 부풀리면 어떠냐'하고 조언을 해주었습니다.** 납땜을 녹이는 순간에 연기를 크게 부풀려 터지는 느낌을 그리면 사실과는 다르지만 움직임에 임팩트가 생기고 그림이 재미있지 않겠느냐는 것입니다. 이러한 표현이 계속 쌓여서 미야자키 씨 애니메이션의 매력이 되었다고 생각했습니다. **사실을 있는 그대로 그릴 뿐만 아니라 움직임 속에도 알기 쉬움과 재미의 데포르메를 더하는 것은** 애니메이션의 기본이자 매력입니다. 그것을 새삼 느끼게 되었습니다.

나중에는 고등학교 시절에 봤던 『「모노노케 히메」는 이렇게 태어났다』의 기억이 되살아나 하루하루를 귀중한 배움이라고 생각하고 소중하게 보냈던 기억이 있습니다.

화풍을 만드는 입장에서 – 「강철의 연금술사 : 미로스의 성스러운 별」(2011)

이 작품에서는, 캐릭터 디자인 겸 총 작화 감독인 코니시 켄이치 씨의 권유로 그를 지원하는 역할을 했으며, 주로 애니메이션의 움직임을 중심으로 한 그림 그리기와 액션 장면의 작화 감독 등을 겸임했습니다. 직함으로는 아직까지도 정의가 애매한 애니메이션 디렉터였죠. 이미 전 시리즈 「샴발라를 정복하는 자」에서 원화 작업을 했던 작품이지만, 이번에는 감독 무라타 카즈야 씨를 필두로 코니시 씨, 연출에 나츠메 신고 씨 등 본즈 작품으로서는 이색적인 팀이 편성되어 지금까지와는 다른 「강철의 연금술사」를 볼 수 있을 것이라는 기대로 참가했습니다.

무라타 씨가 그리는 그림 콘티는 지브리 작품과 마찬가지로 캐릭터의 발밑을 화면 안에 넣는 경우가 많고, 또 각본의 전개상 애니메이터에게는 작화의 난이도도 높아 방대한 작업량이 될 것을 예상했습니다. 그래서 지브리처럼 움직이기 쉬운 화면 설계를 하지 않으면 작품의 질을 유지할 수 없으리라 생각했습니다. 무라타 씨와 코니시 씨는 모두 지브리 출신이고, 저도 「빵반죽과 계란공주」의 직후였기도 해서 원화를 담당했던 골목 안에서의 에드워드(에드)와 알폰스(알)의 배틀 장면의 작화 등을 통해 지브리를 답습한 것 같은 화풍의 방향성이 정해졌습니다. 코니시 씨의 캐릭터 디자인은 능숙해서 원작이나 지금까지의 시리즈 화풍을 잘 도입하면서 이번 작품에 최적인 화풍을 설정해 주었습니다.

단지, 극장 작품으로는 처음으로 경험한 사령탑 포지션이었기 때문에 그 어려움도 느꼈습니다. 이번 작품은 지금까지의 본즈(BONES) 작품과는 전혀 다른 화풍이 되어 지금까지 본즈 작품을 중점적으로 일했던 애니메이터 입장에서는 평소와 다른 화풍에 대한 적응이 힘들었던 것 같습니다. 제가 20대로

젊은 시절이었으니 젊은 감독이 수정 지시를 내는 것이 불편했을 베테랑도 적지 않았다고 생각합니다. 당시 본즈 사원이었던 나가노를 비롯해 제작 진행자가 이러한 마찰을 잘 처리해 작품 제작을 진행시켜 주었습니다.

그림을 체크하는 측과 체크받는 측의 대립은 자주 있는 일입니다. 이 현장뿐만 아니라 **애니메이터가 심혈을 기울여 그린 것에 대해 수정 지시를 하는 것은 정말 어렵습니다.** 저도 한 사람의 애니메이터로서 참가하고 있을 때는 '원래가 좋다'고 생각할 때도 있으니까요. 표현에는 사실 정답이 없기 때문에 아무래도 그리는 사람의 일방적인 취향이 들어가게 되고, 수정한 것이 더 좋은 표현이 된다고 하더라도 감정은 상할 수 있습니다. 그래도 윗사람의 의향에 따르는 것이 기본이기는 하지만, 그렇다고는 해도 서로가 답답해하거나 상처받거나 합니다. 당시 '이대로 작화 감독을 계속하다가는 친구가 없어지겠구나' 싶었지요.

신인 시절의 기분으로 돌아가다 ─「바람이 분다」(2013)

이 작품은 정말 추억이 깊은 여러 가지 일이 있었습니다. 사실 원래는 제가 작화 감독이 될 예정이었거든요. 이 작품의 기획이 시작되었을 때 미야자키 씨를 찾아가 작화 감독에 지원했습니다.

그렇게까지 한 이유는 이 기회를 놓치면 미야자키 씨의 영화 제작에 관여할 기회는 더 이상 없으리라 생각했기 때문입니다. 미야자키 씨의 영화 제작이 이것으로 마지막이 될지도 모른다는 생각뿐 아니라, 저의 애니메이터 커리어 형성을 생각해도 시간을 사용할 수 있는 것은 지금밖에 없다고 생각했습니다. 만약 작화 감독을 할 수 있다면 미야자키 씨의 가장 가까이에서 배울 수 있을 테니까요.

실은 지원했을 때 이미 작화 감독은 타카사카 키타로 씨로 내정되어 있었는데, 미야자키 씨는 '(그렇게 의지가 강하다면)해 볼까'라고 말해 주었습니다. 곧바로 주인공인 지로의 캐릭터 설정 자료 준비를 시작했는데 좀처럼 OK를 받지 못하고 결국 작화 감독 이야기는 없어지고 말았습니다. 미야자키 씨를 만족시키지 못했던 것이지요.

지브리의 작화 감독은 다른 작품과는 역할이 달라 작화 감독으로서의 능력뿐만 아니라 미야자키 씨의 말벗도 맡을 수 있어야 합니다. 또, 고령의 미야자키 씨를 지지하면서 이인삼각으로 영화를 완성하는 힘도 필요했습니다. 조직적으로 작업하기 때문에 각 스태프와의 신뢰 관계도 중요합니다. 타카사카 씨는 작화 실력은 말할 것도 없고, 풍부한 경험이 뒷받침된 적응력과 끈질긴 저력을 가진 분입니다. 저는 그러한 차이를 뒤집을 만한, 압도적인 기술이나 재능을 미야자키 씨에게 보여주지 못한 것입니다.

그때까지 그다지 좌절다운 좌절을 느껴본 적이 없었는데, 이때만큼은 '이게 세상에서 말하는 좌절일지도 모른다'라는 생각이 들었습니다. 일본 애니메이션계의 거장인 미야자키 씨에게 스스로가 부정당한 것 같은 기분이라고 하면 과장이겠지만, 그 정도로 침체된 것은 사실입니다. 제 실력에 객관적인 평가가 따라붙던 시기여서 더 많이 좌절했습니다.

하지만, 원화 작업을 끝까지 하기로 했기 때문에 처음부터 끝까지 2년 가까이 작품에 참여하며 몇 번이나 미야자키 씨에게 지적을 받는 경험도 할 수 있었습니다.

감독이라면 누구나 작품에 대한 이상이 있겠지만 다른 사람과 협력하여 만드는 작업에서는 자신만 이상을 이해한다고 되는 것이 아닙니다. 그러나 그 이상을 다른 사람과 완전한 형태로 공유하는 것도 불가능하지요. 사실 감

독 혼자서 모든 것을 해결한다고 해도 애니메이션 표현이라는 제약 안에서는 진정한 이상을 그대로 구현하기는 어렵습니다.

미야자키 씨는 그 이상이 매우 높고, 표현을 타협할 수 있는 범위가 매우 좁습니다. 그것은 바꿔 말하면 미야자키 씨가 마음대로 만들 수 있는 환경이 있다는 것이며, 그것이 스튜디오 지브리라는 조직이라고 느꼈습니다. 그것은 메인 스태프인 각 섹션의 책임자 사이에서도 공통적으로 인식되어 미야자키 씨를 중심으로 한 효율적인 워크플로우를 유지하는 것이 최우선 사항이 되어 있었습니다.

그러나 현장의 스태프로서 보면 이 방향성에 최적화된 조직으로 되어 있기 때문에 표현을 하는 데는 제약이 되었던 것 같습니다. 저는 지금까지 독학으로 자신에게 맞는 노하우를 몸에 익히고 있었으므로, 자기중심의 효율성을 추구하는 것이 결과적으로 작품에도 유익하다고 생각했습니다. 그러나 지브리 작품에 참가할 때는 **자기중심의 효율성이 아니라, 조직의 효율성을 중시한다**는 식으로 생각을 전환할 필요가 있었습니다.

생각을 전환하고 0부터 시작한다는 의미에서 지벡의 밑바닥 시절과 비슷한 느낌으로 **신인 애니메이터 때의 기분을 되찾아 작품에 임했습니다.**

원화를 그리는 사람으로서 감독의 이상에 어디까지 접근하면 좋을지는 고민스러운 문제입니다. 물론, 감독과 같은 열정으로 작품에 전념하는 것이 이상적이라고 생각합니다. 하지만 저도 감독을 경험했기 때문에 사실 그게 쉽지 않다고 생각하고, 현실적으로는 자원의 제약 안에서 최선을 다할 수밖에 없게 됩니다. 즉, 스케줄 안에서 자부심을 바탕으로 빠듯하게 원화를 그릴 수밖에 없다는 것이지요.

이 작품에서는 평소 같으면 '할 수 있는 건 여기까지'라며 선을 긋던 곳에서

의식적으로 한 발짝 더 파고들며 다가갔습니다. 마침 중견이 되어 일에도 익숙해지기 시작해 브레이크를 밟는 것도 능숙해졌기 때문에 초심으로 돌아가 자신의 방식대로 임했습니다.

단지, 이 일의 어려운 점은 끈기 있게 임한다고 해서 반드시 좋은 퍼포먼스로 연결되는 것은 아니라는 점입니다. 그림은 좋든 나쁘든 그리는 사람의 마음을 비추는 거울입니다. 극도로 피폐해져 있거나 스트레스가 가득한 상태라면 사고력이 없어져 끈질기지만 느긋함이 없어진 그림이 되거나 어딘가 위축된 그림이 되어버립니다.

이번 일은, 스스로가 즐기지 못하고 있는 것을 자각하고 있었습니다. 컨디션이 좋지 않은 상태에서 임한 일이었기에 끈기만 중요한 것이 아니라 자신의 컨디션을 조절하는 것도 중요하다는 것을 깨달았습니다.

애니메이터로서 하나의 작품에 관여한 시간으로는 이때가 가장 길었습니다. 주위의 애니메이터들이 차례차례 출세하는 것을 지켜보고, 저만이 시간의 흐름 속에 남겨져 있는 것 같은 기분을 느꼈던 기억이 납니다.

각본, 감독, 그리고
스튜디오 두리안 설립으로

각본부터 원화까지, 전 과정을 혼자서 담당 - 「스페이스 ☆ 댄디」(2014)

이 작품은 명작 「카우보이 비밥」의 와타나베 신이치로 씨를 필두로 당시의 주요 스태프가 집결해 만든, 코미디로 꾸며진 작품입니다. 기본적으로 1화 완결로 구성되어 주인공들인 우주인 헌터가 우주에 있는 별들을 탐험한다는 틀 이

외에는 거의 자유로워 각 이야기를 다양한 크리에이터가 제각기 만든다는 본즈 작품사상 가장 의욕적이고 이색적이었던 작품입니다.

저는 「강철의 연금술사 : 미로스의 성스러운 별」에서 함께 한 나츠메 씨가 감독이었던 적이 있어, 기적적으로 태어난 이 작품에 참가할 수 있었습니다. 게다가 '각본대로 만들 수도 있지만, 다르게 해보고 싶지 않아?'라고 권유받았기 때문에 이런 기회는 많지 않다고 생각해, 흔쾌히 응하고 각본부터 참가하기로 했습니다.

그동안 애니메이터로서의 일에만 매진해 왔지만 **이 일에서 처음으로 각본, 콘티, 연출, 캐릭터 디자인을 한꺼번에 경험하게 되었고**, 작화 감독이나 원화, 동화까지 포함하면 대부분의 섹션을 담당하게 되었습니다. 또, 개인 제작과 같이 1인 원화에도 도전해, 속도의 한계를 확인하면서 가능한 한 스스로 작품의 키를 잡으려는 생각으로 임했습니다. 물론 '내 스토리만 졸작이 되면 어쩌나', 하는 두려움도 있었지만 새로운 도전에 대한 호기심이 더 컸죠.

그 결과, 기한 내에 간신히 완성하면서 애니메이션 제작에 대한 이해가 한층 깊어졌고, 내 생각대로 만드는 묘미도 실감할 수 있었습니다.

또, 이때 **개인 제작이 내 성격에 꽤 맞을지도 모른다고도 생각했습니다.** 그동안 많은 제약 안에서 애니메이션을 만들었고 「바람이 분다」가 끝난 직후여서 혼자 만드는 게 여러 가지 면에서 더 편하다고 느꼈습니다. 물론 작업량은 방대하지만, 구상부터 실현까지의 과정에 낭비가 없는 것은 매력적이라고 생각했습니다.

구체적으로는 **타인의 구상을 해석하거나 자신의 구상을 타인에게 전달하는 등의 이미지 공유에 드는 노력을 줄일 수 있는 것이 좋았습니다.** 올라온 그림이 '이미지와 다르다'고 느끼는 스트레스도 없고, 제가 지적받을 일도 없지

요. 어딘가에서 부정합이 생겨 전체의 균형이 깨지는 일도 일어나지 않기 때문에 퀄리티 컨트롤이 쉬운 것도 매력이라고 느꼈습니다.

그리고 혼자서 한 번 해봤기 때문에 반대로 '이 부분은 남에게 맡기는 편이 좋겠다', '여기는 스스로 하는 것이 좋다'라고 되돌아보며 애니메이션 제작 전체를 재검토할 수 있었던 것도 좋았습니다. 또 그리고 싶은 주제를 생각해서 모티브를 선정하거나 거기에 맞는 세계관이나 캐릭터를 디자인하는 것도 즐거웠고, 능숙하거나 서투른 것과는 별도로 이러한 작업을 좋아한다고 생각했습니다.

지금까지 다루어 온 작품과의 차이점은 상업 애니메이션이라고 불리는 작품의 제작 현장에서도 각본에서 그림 그리기까지 독립적으로 제작하면 의식하지 않아도 작가의 독창성이 화면에 짙게 나타난다는 것입니다. 지금 돌이켜보면 이 작품을 경험했기 때문에 '나도 마음만 먹으면 독립적으로 애니메이션을 제작할 수 있구나'라는 마음을 가질 수 있었습니다. 나중에 스스로 애니메이션 제작 회사를 설립하게 되는데, 이때의 체험은 그 작은 걸음이었던 것 같습니다.

어깨너머로 감독에 첫 도전 – 「플립 플래퍼즈」(2016)

처음으로 TV 시리즈의 감독을 맡게 된 추억이 깊은 작품입니다. 당시 '기회가 되면 연출도 해보고 싶다'라고 이야기하기 시작했지만, 스튜디오 산헤르츠의 대표 마츠야 유이치로 씨에게 갑작스럽게 감독 제안을 받았을 때는 놀랐습니다. 어쨌든, 제안받았을 때는 아직 「스페이스☆댄디」를 제작 중이어서 감독은 커녕 콘티나 연출로서의 경력조차 없는 상태였기 때문입니다.

「스페이스☆댄디」가 끝난 뒤 시리즈 제작에 들어가기 전에 먼저 「마크로

스 카드 파이터」의 게임 CF에서 감독을 맡아 실력을 시험한 후, 시리즈 기획 준비에 들어가는 흐름이었습니다. 보통은 연출 경력을 건너뛰고 곧바로 감독 섭외를 하지는 않는데, 지금 생각해도 대담한 인선이었습니다. 저 스스로도 연출 경험도 만족스럽지 못한 상태에서 과연 그런 중책을 맡을 수 있을까 고민을 했습니다. 단지, 이것도 「스페이스☆댄디」 때와 같이 '왠지 재미있을 것 같다'라는 직감과 「전뇌 코일」의 작화 감독 경험에서 얻은 '중책을 담당하는 일일수록 얻을 수 있는 경험치가 많다'라는 교훈이 지지가 되었습니다. 또 나이를 먹을수록 새로운 도전이 두려워질지도 모른다는 생각에 해보기로 결심했지요.

우선 신선했던 것은 작품을 시작하는 가장 초기 단계에서 진행하는 '기획 회의'입니다. 처음에 '두 여자를 주인공으로 한 스페이스 오페라'라는 틀이 정해졌고, 거기에서 실제로 어떤 작품을 만들어 나갈지를 생각해 보게 되었습니다. 우선 TV 시리즈를 만들기 위해서는 억 단위의 돈이 필요하므로 본 작품에서도 제작위원회 방식이 채택되었습니다. 제작위원회 방식이란 여러 회사가 그룹이 되어 모두 함께 돈을 투자하는 것으로, 실패 위험을 분산하여 작품을 만드는 방식입니다. 제작위원회는 비디오 판매 회사, 출판사, 음악 회사, 장난감 회사, 방송국, 애니메이션 제작 회사 등 애니메이션으로 비즈니스를 하는 회사들로 구성되며 여기서 나온 이익은 그룹 내에서 분배됩니다. 기획 회의는 이른바 작품의 근간을 만들어가는 단계이기 때문에 '이런 작품을 만들어 시청자에게 즐거움을 주고 싶다'라는 가장 중요한 목적을 채워 가는 것은 당연하지만, 그와 동시에 각 회사가 이익을 내기 쉬운 작품 만들기에 대해서도 고민합니다. '애니메이션 만들기=영리사업'으로 시작되는 이상은, 당연히 요구되는 부분입니다.

　때문에, 오리지널 작품이라고 해도 감독 혼자서 모든 것을 생각하는 것은 아니고, 모두의 의견을 내면서 작품의 방향을 모색해 갑니다. 기획 회의에서는 감독에게 작품이 이상한 방향으로 진행되지 않기 위한 리드나 절충이라는 프로듀서의 역할도 요구됩니다.

　그것은 처음부터 만드는 오리지널 애니메이션이기 때문에 겪는 고생이기도 합니다. 만약 만화 원작의 애니메이션 작품이나 이미 애니메이션이 된 작품의 속편이었다면 또 다른 종류의 제약에 시달렸을 것입니다. 여기서 작품 세계를 처음부터 만들어가는 경험을 할 수 있었던 것은 이후의 회사 설립을 생각해도 도움이 되었다고 생각합니다.

　다만, 지금까지 기획 회의에 참석한 경험 자체가 없었기 때문에, 거기서 갑자기 사령탑 역할을 맡게 되어 고전을 면치 못했습니다. **모두의 의견을 들어 최적의 작품 제작 목표를 정하고 팀 전원이 납득할 수 있도록 선도해 나가는 역할을 종이 위에서가 아닌 언어를 사용할 필요가 있다**는 점에 전례 없는 어려움이 있었습니다.

　작품의 방침이 구체적으로 정해지면, 이번에는 각본가도 함께 '책 읽기'라는 회의로 이행해 갑니다. 또, 동시에 캐릭터 디자인 구상도 함께 시작됩니다. 짧은 스토리였던 「스페이스☆댄디」 때와는 달리, 이번에는 전체 13화의 시리즈 구성을 생각해야 합니다. 작가들과 이인삼각으로 진행해서 기획 회의 때와 마찬가지로 다양한 의견을 조율해 나가게 됩니다. 애니메이션 작가의 역할은 원작의 유무나 그 외 주어진 조건에서 재미있는 각본을 쓸 수 있다는 것도 주요 전제이지만, 이러한 회의에서 난무하는 의견을 최종적으로 각본이라는 형태로 정리할 수 있는 기술도 중요하다고 느꼈습니다.

　캐릭터 디자인에 관해서는, 「미로스의 성스러운 별」에서도 협업한 코지마

타카시 씨를 맞이했습니다. 기획 회의에서의 의견이나 캐릭터 원안을 코지마 씨에게 전하면, 더욱 구체적인 이미지를 상담하면서 캐릭터 설정을 설계도 형태로 그려주었습니다. 제가 원래 애니메이터이기도 해서 그림에 관한 요구가 다양해져 고생을 많이 했지만, 조금씩 신뢰 관계를 쌓아 이인삼각으로 끝까지 동고동락했습니다.

각본과 캐릭터 디자인이 굳어지면, 그림 콘티에도 착수하기 시작합니다. 그림 콘티를 바탕으로 1화당 수백 명의 직원이 작업을 하게 됩니다. 제가 작품의 완성도를 크게 좌우한다는 생각에 큰 부담감을 느꼈습니다. 거의 자기만의 방식만 있는 채로 감독이 되어 버려 힘들었던 것은, 경험에서 얻은 기준이 없었기 때문에 각본과 그림 콘티 모두에 대한 확신이 없었다는 것입니다. 감독의 경우, 판단의 축은 오직 자신 안에 있습니다. 참고서나 과거 작품 등의 자료를 여러 번 읽어 본 것 외에는 그림 콘티맨이나 연출자가 그린 그림 콘티를 감독으로서 체크하면서, 동시에 '이렇게 보여주는 방법이 있구나'라고 배워 갔습니다. 작업하면서 흡수한 것을 또 작업에 피드백하는 방식으로, 어깨너머로 임했던 것을 기억하고 있습니다.

감독으로 지내면서 제 안에서 크게 변한 것 중 하나가 스태프들에 대한 생각입니다. 제가 1인 애니메이터였을 때는 주위에서 생각대로 움직여주지 않는 것에 불만만 있었습니다. 그런데 감독을 하다 보니 '내 멋대로 하는 작품을 다 같이 만들어 준다'라는 고마움이 저절로 들었습니다. 능력의 여부와 관계없이 우선 작품에 관여하는 것 자체가 고맙다는 생각이 먼저 들었습니다. 스스로도 이상할 정도로 주위에 대한 불만이나 조바심은 없어지게 되었습니다. 이 점은 팀의 분위기 조성이나 지휘하는 데도 좋았다고 생각합니다. 스태프마다 경험이나 능력의 차이가 있는 것은 당연하기 때문에 지금 당장은 할 수

없어도 뭔가 다른 타이밍에 도움이 될지도 모른다는 긍정적인 마음이 생겨 재미있었죠. 그렇더라도 후반에 일이 몰리고 나서는 좀처럼 평온하게 있을 수만은 없었습니다.

'우리들의 작품'을 만들다 - 「SHISHIGARI」(2019)

2017년에 본즈에서 프로듀서로 있던 나가노 유키와 함께 애니메이션 제작 스튜디오인 주식회사 두리안(스튜디오 두리안)을 설립했습니다. 「SHISHI-GARI」는 스튜디오 두리안에서 처음으로 만든 17분 분량의 오리지널 단편 작품으로 '수렵·채집 생활을 하는 소년이 사냥꾼으로서 홀로서기하는 모습'을 그리고 있습니다.

　우선, 이 작품은 얼마나 적은 인원으로 애니메이션을 만들 수 있는지를 실험한 작품이기도 했습니다. 적은 인원을 고집한 이유는 그동안 많은 애니메

「SHISHIGARI」의 키 비주얼

이션 제작 현장에서 여러 가지 비효율적인 환경을 많이 봐왔기 때문입니다. 그것을 해결할 수 있는 방법은 여러 가지가 있지만, 우선은 **일관된 디지털 환경과 소규모 인원의 제작이 필요**하다고 생각했습니다.

지금까지의 종이로 그리는 아날로그 환경에서는 그러한 환경을 만들고 싶어도 만들기 어려웠습니다. 디지털 환경이 조성된 지금은 옛날과 비교해 그것이 쉬워졌다고 생각했죠. 디지털 환경은 아날로그 환경에 비해 어디서나 원격으로 쉽게 작업할 수 있다는 장점이 있습니다. 그러나 디지털로 원화를 그리는 사람이 절반에 가까워진 지금 작화 감독이나 연출, 혹은 감독이 디지털 환경에 대응하지 않으면 결국 병목현상이 되어버립니다. **디지털 환경의 혜택을 누리려면 제작 프로세스가 디지털로 통일되어야 합니다.**

「SHISHIGARI」에서는 실제로 애니메이터는 저 혼자이고 배경도 케빈 에메릭 씨 혼자 제작을 진행했습니다. 거의 TV 애니메이션의 1화에 가까운 분량임에도 불구하고 지금까지의 애니메이션 제작에서는 엄두도 낼 수 없는 적은 인원이지요. 게다가 에메릭 씨 같은 경우는 로스앤젤레스에서 원격으로 작업을 해주었습니다.

아까는 애니메이션 스튜디오에서 만들었다고 했지만, 제작 규모만 보면 취미로 만든 자체 제작 애니메이션과 다름없습니다. 다만 그렇다고 해도 정말로 취미로 끝낼 생각은 없고, 우선 **'우리가 앞으로 무엇을 할 것인가'를 구현하는 간판 작품**으로서 이 애니메이션을 만들었습니다. 지금까지 애니메이터나 감독으로서 다양한 작품을 만들어 온 제가 지금부터 무엇을 하려고 하는지 보여줄 필요가 있었기 때문입니다.

그래서 우리들의 목적으로 **'수렵·채집인처럼 산다'**라는 이미지를 먼저 구현하고 싶었습니다. 저는 조몬 시대(역자 주:일본의 신석기시대 중 기원전 1만 4천 년경부터 기원전 300년(정확히는, 약 1만 4천 년 전 ~ 1천 3백 년 전)

까지의 기간. 일반적인 석기 시대의 구분으로는 중석기에서 신석기에 이르는 시기에 해당한다)를 좋아했고, 특히 농경을 시작했을 무렵의 수렵·채집 사회에 관심이 많아 조몬 전이나 박물관에도 자주 가곤 했습니다. 「스페이스 ☆ 댄디」의 18화에서도 그 흔적을 확인할 수 있습니다. 수렵·채집인처럼 산다고 해도 현대문명을 버리고 모피를 입고 매미를 잡아먹는 생활을 하고 싶다는 건 아닙니다. 예를 들어 **디지털 환경을 이용하여, 가능한 한 가벼운 소규모 팀에서, 살기에 필요한 만큼만 작품을 만들어가는** 형태로 그 이상을 변환해 보고 있습니다.

그럼 실제로 무엇을 만드는가 하면, 자본이 풍부하지는 않아서 가급적 돈을 들이지 않고 애니메이션을 만들 필요가 있었습니다. 이번에 어려웠던 것은 자금 조달을 해야만 했던 것입니다. 여러 가지로 알아보는 과정에서 해외에 영화를 팔기 위한 프로모션 영상 제작에 보조금이 나온다는 것을 알게 됐고, 그것을 활용할 수 있으면 조금 편해질 것 같았습니다. 그 대신 해외 영화제에서 피치를 하거나 마감 기한을 정하는 등 여러 가지 제약이 있었지만, 제작비의 반을 보조금으로 조달받을 수 있는 것은 매력적이었습니다. 크라우드 펀딩이라는 수단도 생각했지만 완성할 수 있을지도 몰랐고, 중책을 맡고 싶지 않아서 포기했습니다.

가능한 한 쉽게 내 작품을 세상에 소개하고 싶다는 생각도 있었습니다. 일본 애니메이션 산업은 시장이 성숙하여 언제나 레드오션입니다. 거기에서 한 걸음 더 내디딜 수 있는 작품을 만들고 싶어서 작품의 콘셉트를 짜는 단계에서 여러 생각을 하고 있었습니다. 대사를 없애 번역 비용이 들지 않도록 하고, 특설 페이지에는 영어를 병기, 제목 자체도 알파벳으로 읽을 수 있도록 하여 해외에서 소개할 때의 문턱을 최대한 낮췄습니다.

제작에 필요한 돈에 대해서도 세세하게 연구를 거듭하고 있습니다. 단일

작품으로 히트를 쳐서 제작금을 회수하는 것은 단편 작품으로써는 거의 절망적이리만치 없는 이야기입니다. 그래서 경비를 최대한 제한하는 방향으로 제작했습니다. 구체적으로는 온통 새하얀 설산을 무대로 하여 배경이나 지면, 발과의 접지면 등의 묘사를 상당히 생략할 수 있도록 했습니다. 캐릭터가 두꺼운 모피를 뒤집어쓰는 것도 복잡한 몸의 실루엣을 작화하지 않아도 된다는 장점이 있습니다. 이러한 계산에는 애니메이터로서의 스킬이 도움이 되었습니다.

취미성이 강한 작품을 느긋하게 만들면서, 동시에 비즈니스로서의 전개를 의식한다는 방식은 젊은 혁신자나 경영자, 재미있을 것 같은 사람을 유튜브 등에서 보고 참고하고 있습니다. 물론 완전히 똑같이 따라 할 수는 없지만 제가 경험한 것과 대조하면서 스스로에게 맞는 것을 받아들이는 형태로 배웁니다. 원래부터 모르는 것을 알게 되는 것은 좋아하는 편이었지만, 단순히 남들과는 다르게 살아가는 사람의 이야기가 재미있기 때문에 자주 듣고 있습니다.

제작 과정에서 기술적으로 도전한 것은 컬러 스크립트를 도입한 것입니다. 컬러 스크립트란 작품 전체를 장면(scene) 단위로 잘라내 거기에 실전을 가정한 색을 입히는 것으로, 본격적인 영상 제작을 실시하기 전에 그림 만들기를 위한 지침이나 밸런스를 확인하는 것입니다. 프리 프로덕션의 일환으로 에메릭 씨가 그려주었습니다.

이것은 예를 들면, 감독의 이미지를 빨리 명확하게 하여 스태프에게 공유하고 싶을 때나, 평상시와 다른 분위기로 그림을 만들고 싶을 때 유용합니다. 해외 제작 현장에서는 자주 만드는 것 같은데 일본 애니메이션 현장에서 도입하는 예는 적은 것 같습니다. 이번에는 저와 에메릭 씨, 프로듀서인 나가노만 공유했지만, 스태프가 많을수록 효과적인 수단이라고 생각합니다.

실력이 뛰어난 제작자들과의 협업

–「평행선 – Eve × suis」from 요루시카 MV(2021)

이것은 「SHISHIGARI」와는 또 다른 방향성으로 스튜디오 두리안을 대표하는 작품입니다. 「SHISHIGARI」의 트레일러를 해준 텐 게이지의 요다 노부타카 씨가 감독을 맡았고 제가 캐릭터 디자인, 작화 감독을 담당하는 형태로 텐 게이지와 두리안에서 공동 제작했습니다. 우리 회사의 나가노와 요다 씨는 이전부터 본즈에서 여러 번 일을 함께한 인연도 있었습니다.

롯데라는 큰 클라이언트 밑에 있는 Eve 씨, 요루시카의 suis 씨 같은 아티스트와 협력하여 제작하는 것으로, 평상시의 애니메이션 만들기와는 조금 다른 경험이었습니다. 가나 초콜릿의 광고이자 Eve 씨의 뮤직비디오이기도 했던 꽤 특수한 위치의 작품입니다.

이야기를 들었을 때 「SHISHIGARI」의 컬러와는 대조적이고 기억하기 쉬운 기획이라고 생각했기 때문에 '두리안은 평범하고 예쁜 애니메이션도 만들 수 있어요'라고 어필하기에 좋은 기회라고 느꼈습니다. 역할분담으로는 그림 콘티와 촬영, 편집은 텐 게이지, 두리안이 애니메이션 만들기를 담당했습니다. 기획, 각본은 카와무라 겐키 씨입니다. 카와무라 씨가 클라이언트와의 조율을 맡아주셨는지 현장은 느긋하게 작업하고 있었습니다.

사실 지금까지 MV와는 별로 인연이 없고, 참여한 것은 오카무라 야스유키 씨의 「비바 눈물」과 GLAY의 「Je t'aime」 정도였지만, 활동 중인 아티스트와 함께 하는 이상 실패할 수 없다는 부담감도 들었습니다. 최근에는 손으로 그린 애니메이션이 뮤직비디오에 사용되는 사례도 많아지고 있기 때문에 그 흐름과도 통하는 바가 있습니다.

그리고 사실 보통 인간의 캐릭터 디자인을 제대로 한 건 이게 처음이었습

니다. 외계 캐릭터는 많이 디자인해왔지만, 보통의 소년 · 소녀를 디자인할 기회는 적었기 때문에 그것도 신선했습니다. 음악의 템포가 빠르지 않고 1컷의 길이가 길었기 때문에 그림이 정지되어 있어도 어느 정도 화면에 담을 수 있는 캐릭터 디자인을 유념했습니다. 다른 애니메이션에서는 움직이기 쉽거나 대량으로 그리는 것을 우선으로 하여 빠르고 그리기 쉬운 디자인으로 하는 것이 많지만, 이번에는 평소보다 조금 더 그려 넣었습니다.

그 외에 평소와 달랐던 것은 텐 게이지에게 촬영을 모두 부탁할 수 있었다는 점입니다. 스스로 감독을 하는 경우에는 촬영 효과를 적게 유지하는 편인데 이번에는 요다 씨에게 맡김으로써, 평소의 자신의 그림과는 다른 분위기로 즐길 수 있었습니다. 또 이번에는 「SHISHIGARI」와 달리 여러 스태프와도 오랜만에 일을 할 수 있었던 것도 기뻤습니다. 스태프들은 아사노 나오유키 씨와 카메다 요시노리 씨 등 실력이 있고 신뢰할 수 있는 애니메이터와 젊은 애니메이터로 구성했습니다. 다만, **젊은 사람들을 많이 유치하지 못한 것은 반성할 점**이었습니다.

다양한 강점을 가진 크리에이터들과 협업하면 좋은 의미로 자신의 생각과는 다른 것이 완성됩니다. 물론 회사 입장에서 메인으로 해나가고 싶은 것은 오리지널 작품이지만, 그 사이사이에 이러한 공동 프로젝트에도 참여할 수 있다면 이상적이지 않을까 생각합니다.

마지막으로

저는 앞으로도 일이든 취미든 반드시 그림을 계속 그릴 것이라고 자신합니다.

그림을 계속 그리는 길을 등산에 비유한다면 중요한 것은 눈앞에 보이는 하나하나의 산을 다 오르는 것이 아닙니다. '이 그림을 완성하고 싶다', '이 기술을 손에 넣고 싶다' 등의, 그때마다 눈앞에 나타나는 목표는 어디까지나 통과지점에 지나지 않습니다.

가장 중요한 것은 책에서도 몇 번이나 반복해 온 것처럼 등산을 계속하는 것입니다. 그림을 계속 그리는 것입니다.

그림을 그리는 사람은 누구나 자신만의 '그림을 그릴 이유'를 가지고 있습니다. 그것은 어떤 사람에게는 '어제보다 잘 그리고 싶다'일지도 모르고, 다른 사람에게는 '그림을 완성하는 쾌감을 더 맛보고 싶다', '평생 그림으로 먹고살고 싶다'일지도 모릅니다. **자신의 목적에 맞는다면 어떤 경로를 선택해도 좋습니다.**

그것을 잊어버리고 눈앞에 보이는 산을 오르는 것에만 너무 집착하면 힘들어서 산 정상에 도착하지 못하고 도중에 걷는 것을 포기할지도 모릅니다. 만약 다 오른다고 해도 다음 산을 찾지 못하고 의욕을 잃어버릴지도 모릅니다. 무리해서 올라가다 보면 원래 가지고 있던 '왜 그림을 그리는가'에 대한 대답과 상관없는 방향으로 넘어갈 수도 있습니다. 앞으로 가면 갈수록 목적에서 멀어져 버리는 매우 괴로운 상태입니다. 자신이 그린 그림도 좋아하지 않게 되어 버릴지도 모르지요.

그렇게 되지 않도록 **'왜'에 대한 내 나름대로의 답을 찾고, 그 위에서 작화의 기술에 대해 생각해 보는 것**이 이 책의 취지였습니다.

확실히 그림 그리는 기술을 익히는 건 힘듭니다. 기술은 그린 물량에 비례해 익히게 되기 때문입니다. 초보자라면 더더욱 무엇 하나 잘 그려보지 못하고 마음이 꺾여 버릴 수도 있습니다.

그럴 때는 왜 그림을 잘 그리고 싶은지 생각해 보세요. 분명 누구나 그 '왜'에 대한 대답을 갖고 있을 것입니다.

즐겁게 그리기 위해 기술의 향상이 필요할 때, 이 책과 같은 '작화 기술'은 반드시 도움이 될 것입니다.

이 책을 읽는 사람이 조금이라도 자신이 만족하는 그림에 가까워질 수 있기를 바라는 마음입니다.

오시야마 키요타카

천재 애니메이터가 들려주는 그림 이야기

프로가 되기 위한 작화 기술

1판 1쇄 발행 2022년 9월 30일

저　　자 | 오시야마 키요타카
감　　수 | 고영자
발 행 인 | 김길수
발 행 처 | ㈜영진닷컴
주　　소 | (우)08507 서울 금천구 가산디지털1로 128
　　　　　 STX-V타워 4층 401호
등　　록 | 2007. 4. 27. 제16-4189호

©2022. ㈜영진닷컴

ISBN | 978-89-314-6748-2

YoungJin.com **Y.**
영진닷컴